U0014963

拆解！

しぐさで読む美術史

名畫的動作

宮下規久朗——著

楊明綺——譯

目錄

關於美術的神態、姿勢與動作

西方人的肢體語言一向誇張，反觀日本人幾乎沒什麼肢體語言，甚至少到讓外國人覺得不可思議。日本是島國，有各種方言，但基本上還是屬於日語之下的語言體系，所以溝通時只需要用講的就夠了，不需要肢體語言。相較於此，西方有各種複雜語言，往往隔山隔海就講著體系完全不同的語言，為了對語言不通的人傳達意思，肢體動作就扮演了重要角色。西方的肢體語言之所以發達，便是這樣的風土與環境的緣故。不過，西方的肢體語言並非共通語言，還是有著微妙差異，好比義大利人招手是「你走開！」的意思，希臘人比Ｖ時帶有侮辱之意。

西洋美術作品多以基督教為首，用來宣導教義、闡述故事。西方的基督教美

術從描繪基督教教義、聖人容貌為主而靜態的「聖像（icon）」，發展至具有故事性的「敘事（narrative）」風格，藉由呈現人物細節往往激起信徒的虔誠心。

六世紀的教宗額我略一世認為「繪畫是給文盲看的《聖經》」，明訂繪畫傳達《聖經》故事，可以促使信徒更虔誠。於是文藝復興之後，隨著透視法與明暗表現等技法出現，追求敘事風格所需的空間表現與人物姿態表現等，愈臻自然純熟。

不只基督教，以人物表達某種意思或故事的美術稱為「istoria」（歷史），日本稱為「歷史畫」或「敘事畫」，這類作品在西洋美術領域居於高位。創作者藉由作品中的人物姿態傳達意思，讓觀者從人物的姿勢、動作，掌握作品想要表達的情感；所以肢體語言偏少的日本人欣賞這類西方作品時，也就容易忽略當中人物的姿態、動作。然而，想看懂西洋繪畫，必須理解最基本的姿態與動作。

舉個作品為例吧。

達文西的〈最後的晚餐〉（001）堪稱西洋美術的經典名畫，畫中呈現了各

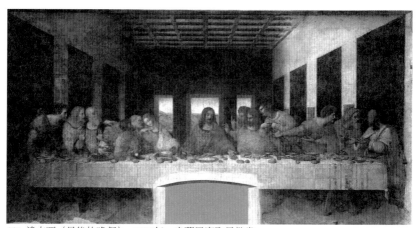

001. 達文西〈最後的晚餐〉，1498年，米蘭恩寵聖母教堂。

種肢體語言。耶穌遭逮捕前夕在耶路撒冷與十二門徒共進晚餐時，突然說出衝擊性的話：「我告訴你們，你們當中有一個人出賣我。」達文西的這幅畫作捕捉了眾門徒聽到這番話的驚慌，從他們的姿態與表情可以讀到驚愕、困惑、猜疑與憤怒等各種情感。十二門徒以三人為一組，畫面右邊三個人以誇張手勢，議論著「誰是背叛者？」旁邊三個人當中有一位門徒起身，雙手搗胸，藉以表明自己的清白；另一位年輕門徒則張開雙手，表示自己有多麼哀慟；他身後那位門徒指著天，要求耶穌說出叛徒的名字。畫面左邊可以看到有位老人驚愕地舉起雙手（參照一四頁）。只有叛徒猶大一派從容，神態倨傲地將右臂抵住桌面。據說達文西曾觀察瘖啞人士如何用手語對話，這幅名畫精采呈現畫家敏銳觀察人物的成果。

那麼，耶穌在桌上攤開雙手又是表示什麼意思呢？耶穌的左手前方有塊圓麵包，右手前方是盛著紅酒的玻璃杯。耶穌在這餐會上唱著讚美詩，將麵包分給眾門徒，說道：「吃吧。這是我的身體。」然後拿起杯子，對門徒說：「大家輪流喝這杯酒吧。這是我為世人流的血，用這血立新約。」此後，基督教恪遵耶穌

8

這番話，儀式上會吃稱為聖體的麵包（聖餅），用聖杯喝酒，進行所謂的聖餐禮（敬拜聖體、彌撒）。因此，耶穌攤開雙手，分別指向麵包與酒的模樣不僅「告知有叛徒」，也是在述說「聖餐儀式的制訂」。

這幅名畫創作百年後，文藝復興晚期威尼斯的代表畫家之一丁托列托（Tintoretto）也畫了一幅〈最後的晚餐〉（002），畫中的耶穌起身將麵包分給眾門徒，「聖餐儀式的制訂」成了唯一主題，並未凸顯「告知有叛徒」一事。這是因為宗教改革對於聖餐禮的正統性有所質疑，而興起於十六世紀後期的「天主教改革」更加強化這個主題的重要性。不過，請注意只有坐在最前面（畫面左邊）的門徒舉起雙手，一副驚慌樣。

西洋美術裡有無數作品描繪耶穌在最後的晚餐之後，遭逮捕、被釘於十字架上的情景。被譽為西方繪畫之父的喬托（Giotto di Bondone）於北義大利的斯克羅威尼禮拜堂，首次以人的自然姿態描繪耶穌與聖母馬利亞的一生，創作大型紀

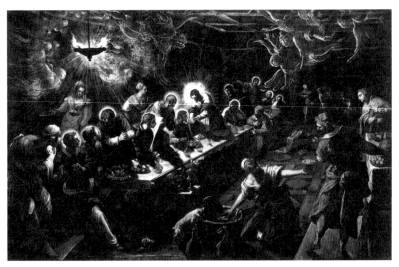

002. 丁托列托〈最後的晚餐〉，1592-1594年，聖喬治馬喬雷教堂。

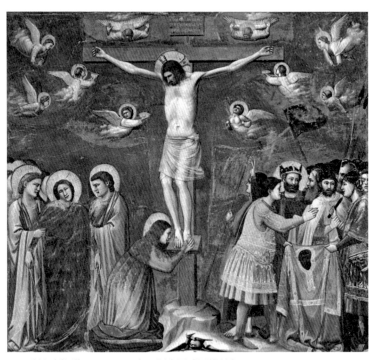

003. 喬托〈磔刑〉，1304-1306年，斯克羅威尼禮拜堂。

念碑式壁畫，本書也會陸續介紹這座壁畫的幾個場面。其中〈磔刑〉（003）以

被釘於十字架的耶穌為主角，畫面的左下方是昏厥的聖母馬利亞與聖約翰，以及

扶著十字架的抹大拉的馬利亞，十字架右下方則是拿著耶穌衣服的士兵。

接著請注意畫面上方，有許多天使飛翔天際，呈現各種姿態。最上方的兩

位天使大大地張開雙臂，這姿態與達文西〈最後的晚餐〉站在耶穌右側的門徒一

樣，表現出哀痛逾恆；兩旁各有一位天使雙手交握，置於胸前，這是表現極度懊

惱的姿態；；耶穌身旁還有一位扯開衣襟的天使，這是表現「憤怒」。也就是說，抬

頭仰望壁畫時，可以感受到耶穌被釘於十字架，是多麼令人悲傷、懊惱、氣憤。

「聖母領報」這主題是基督教一個非常重要的主題，也是自古以來許多畫家

的創作核心。大天使加百列告知聖母馬利亞懷了耶穌，雖然畫面簡單只有兩位人

物，卻能藉由他們的姿態瞭解發生的進程。

十五世紀末佛羅倫斯的傳教士羅貝托（Roberto Caracciolo of Lecce），將

《路加福音》記載的聖母領報分為五大場面。首先是突然被天使告知「妳是蒙受祝福的女人」後聖母的「困惑」；然後「思索這句福音是什麼意思」，也就是「省思」；接著被告知將懷孕生子，並為他取名耶穌，聖母「詢問」「怎麼可能會有這種事？我明明沒和男人交往。」天使說：「神沒有什麼辦不到的事。」；雖然《聖經》上沒記載，但後來聖母靜靜地祈禱也就是「祈願」。「聖母領報」這主題就是表現聖母的情感變化過程。

羅倫佐・洛托（Lorenzo Lotto）的〈聖母領報〉（參照一四九頁）描繪聖母看到天使，嚇得舉起手、聳著肩，一副想要逃走，十分「困惑」的情景，身後還畫有象徵惡魔，驚慌失措的貓（關於貓出現在美術作品所表示的母題意思，請參考拙作《這幅畫，原來要看這裡》、《這幅畫，還可以看這裡》）。這幅畫表現出聖母面對突然其來的訪客，驚慌又恐懼的情感。

艾爾・葛雷柯（El Greco）的〈聖母領報〉（004）從戰前便廣為日本人熟

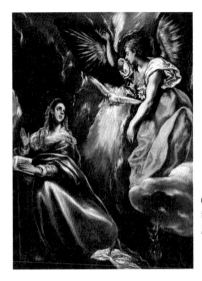

004. 艾爾・葛雷柯〈聖母領報〉，1590-1603 年，倉敷大原美術館。

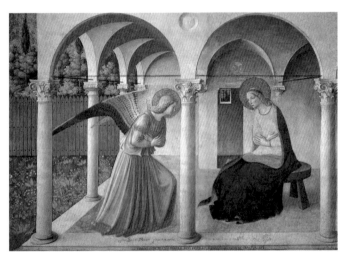

005. 比亞托・安傑利科修士〈聖母領報〉，1442-1443 年，義大利佛羅倫斯聖馬可美術館。

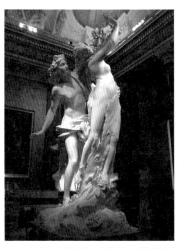 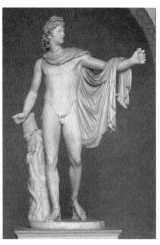

007. 吉安‧羅倫佐‧貝尼尼〈阿波羅與達芙妮〉1622-1625年，羅馬博爾蓋塞美術館。

006.〈觀景殿的阿波羅〉仿古希臘原作的摹刻品，2世紀，梵諦岡美術館。

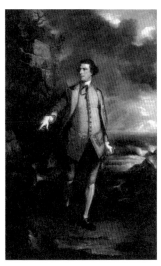

008. 約書亞‧雷諾茲爵士〈海軍艦隊司令官基貝爾總督的肖像〉，1753年，英國格林威治國立海事博物館。

知。畫中的馬利亞微微舉手，凝望天使，這姿態表示「詢問」之意。達文西以「祝福」為題的作品〈聖母領報〉，畫中的聖母也是呈現這樣的姿態。

佛羅倫斯的畫僧比亞托・安傑利科修士（Beato Angelico）的〈聖母領報〉（005），可說是這題材中最為人熟知的作品。畫中的天使與聖母均雙手交叉於胸前，這動作表示兩人都「接受」這件事。換言之，依畫中人物的恣態，可以看出葛雷柯的〈聖母領報〉描繪了最初的場面，安傑利科修士則是表現最後階段的情景。

有些姿勢也代表特定人物。好比〈遮羞〉這一篇提到以手遮胸與私處的姿勢，在古代通常畫的是象徵愛與美的女神維納斯，但到了中世紀，卻是指犯了原罪的夏娃；直到文藝復興時期，波提且利的名作〈維納斯的誕生〉才又成為維納斯的招牌姿勢。

即便畫家與雕刻家找了真人模特兒創作，也幾乎沒創造出新姿勢，這樣的姿

勢來自古代的維納斯像。

雖然十五世紀出土，目前矗立於梵諦岡美術館的〈觀景殿的阿波羅〉（006）是羅馬時代仿西元前四世紀的希臘雕刻的摹刻品，卻影響許多藝術家，被視為古代雕刻的顛峰之作。從其衍生出無數臨摹、應用作品，這尊阿波羅像也成了西洋美術的經典姿勢之一。

十七世紀活躍於羅馬的雕刻家貝尼尼（Gian Lorenzo Bernini）製作的〈阿波羅與達芙妮〉（007），將阿波羅的經典姿勢改成奔跑模樣，變成了比較誇張的巴洛克風的動作。由此可知，不只阿波羅的容貌與體型，基本姿勢也以古代雕像為範本。

十八世紀的英國畫家約書亞・雷諾茲爵士為好友，海軍艦隊司令官基貝爾總督繪的肖像畫（008），畫中人物和〈觀景殿的阿波羅〉一樣，也是一隻腳往後擺，一隻手往前伸，但左右相反，或許是雷諾茲爵士參考了阿波羅雕像的版畫作品。無論是誰見到這幅畫，應該都看得出畫中人物的姿勢就是參考古代雕像，向

經典致敬。

吉爾伯特・斯圖爾特（Gilbert Stuart）的〈滑冰男人〉（參照二三六頁），雖然畫中男人「雙手交臂」，手部姿勢與阿波羅的並不一樣，但整體姿態還是以經典的阿波羅為範本。

要說西洋美術裡出現的人物姿勢，自古以來各個經典人物姿勢的組合也不為過。因此，美術作品的人物姿態與動作有其意義，成了一種傳承至今的成規。鑑賞者唯有瞭解箇中意義，解讀各種姿態蘊含的意思，才能從沉默的美術作品聽取畫中人物的心聲與創作者的理念。

此外，要想在作品中呈現較動態的動作，就必須精準捕捉一瞬間，而且最好是看得出來前後動作。好比「奔跑」、「鬥毆」、「墜落」等較動態的動作，雖然有經典範例可參考，但相較於靜態行為，更能讓創作者發揮實力與想像力。其實就連肢體語言表現一向貧乏的日本美術，也有不少精采作品。而且同樣的動

18

作依地域與時代不同，其中的差異也很有意思。

本書介紹美術作品中的各種經典姿態與動作，大致分為三類。首先是表現悲傷、驚訝、憤怒等情感姿態（也稱為表現性姿態）；再來是祝福、雙手交臂等禮儀、慣性姿態（也稱為象徵性姿態）與靜態姿勢；以及飲食、跳舞等較具體又直接的動作與運動表現。

無論從哪一篇閱讀起都行，相信瞭解這些美術作品表現的各種姿態與動作後，今後前往美術館、展覽會欣賞作品時，勢必樂趣倍增。

其實，日本並沒有書籍很有系統地說明美術史中的「動作」，實在可惜。比較專門的刊物，請參照我參與編輯的雜誌特輯：《西洋美術研究第五期特輯：美術與身體表現》（二〇〇一年三月，三元社），收錄相關論文與詳細的文獻清單與解說，敬請指教。

奔跑

姑且不論讓人心情爽快的慢跑、田徑比賽等，隨著文明日益發達，人們走路的機會變少。要想追求速度感，以往是騎馬，現在則是開車。因此，除了舊石器時代的壁畫，競技比賽盛行的古希臘美術品之外，以奔跑者為主題的作品並不多。

以「競爭」為主題最有名的人物，當屬希臘神話的亞特蘭大與希波墨涅斯。擁有一雙飛毛腿的美女亞特蘭大，要求想娶她的男人必須和她比賽，跑輸的男人只有死路一條。終於在眾多求婚者慘死之後，由希波墨涅斯抱得美人歸。過程中，他向維納斯要了三顆金蘋果，邊跑邊丟，引誘亞特蘭大撿拾金蘋果。義大利畫家吉多‧雷尼（Guido Reni）的作品（009），就是描繪希波墨涅斯從停下腳

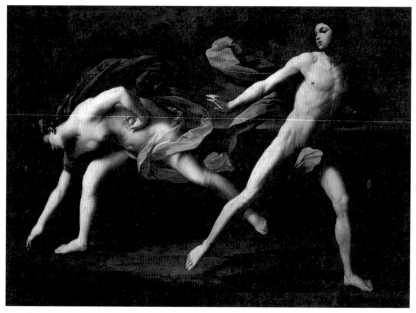

009. 吉多・雷尼〈亞特蘭大與希波墨涅斯〉，1612年前後，西班牙馬德里普拉多美術館。

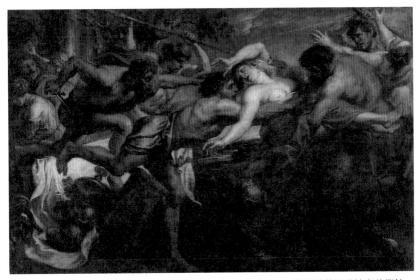

010. 彼得‧保羅‧魯本斯〈希波達彌亞的劫奪〉，1637年前後，西班牙馬德里普拉多美術館。

步、撿拾金蘋果的亞特蘭大身邊拔腿狂奔的情景，只是，與其說兩人全力奔跑，不如說像在伸展手腳，優雅地跳舞。

其他像是追逐或掙脫的主題也會描繪奔跑者，好比撒哈拉沙漠的阿傑爾‧塔西利的洞穴壁畫，生動描繪人類持弓追捕動物的模樣。

巴洛克時代巨擘魯本斯（Peter Paul Rubens）的作品〈希波達彌亞的劫奪〉（010），描繪佩伊呂托斯協同好友德塞烏斯拚命追趕，試圖搶回在婚宴上被肯塔烏洛司奪走的新娘。有別於雷尼的畫作，魯本斯的這幅作品充滿速度感，與其說在奔跑，更像是用飛的，而且以橫向畫法表現拔腿狂奔，既生動又逼真。

另一方面，十九世紀瑞士籍畫家柏克林（Arnold Böcklin）的作品（011），則宛如以慢動作重現百米賽跑般拚命往前衝的衝勁。畫中主角牧羊人被突然從山頂竄出，半人半獸的牧神潘（Pan）驚嚇奔逃。潘喜歡吹蘆笛，吹出來的笛聲令人深感不安，因此衍生出「panic」（恐慌）這詞。牧羊人便是因為恐慌不安，急奔下山。這幅作品捕捉到人受到驚嚇時，身體前傾奔跑的模樣，可說是非常創新

的畫法。

除了恐懼促使人奔逃之外，當然也有無目的的奔跑。畢卡索描繪兩名女子手牽手在海邊奔跑的情景（012）；儘管不曉得她們為何而跑，依然令人印象深刻，是吧？當一個人情感澎湃或無比雀躍時，也會盡情奔跑。總覺得這幅作品就是想表達如此純粹的感覺，堪稱是讓觀者的心情也隨之快活的「奔跑」名作。

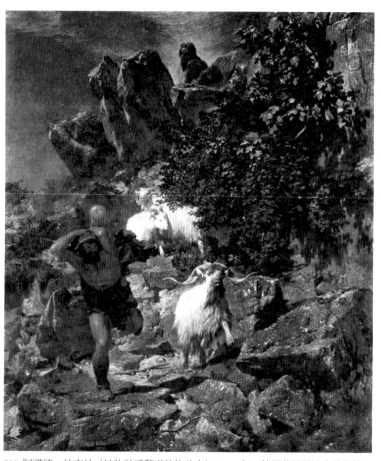

011. 阿諾德・柏克林〈被牧神潘驚嚇的牧羊人〉，1860年，德國慕尼黑沙克美術館。

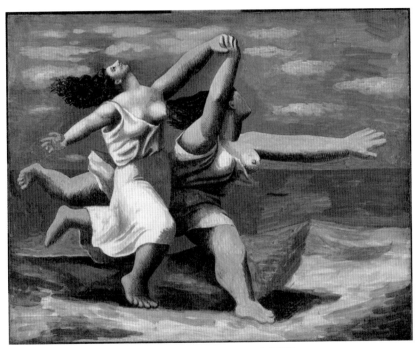

012. 畢卡索〈海邊奔跑的兩名女子〉，1922年，巴黎畢卡索美術館。

跳舞

古今東西方都有作品以舞蹈展現人類體態，尤其人們手牽手，圍成圈跳舞的模樣是非常合適的題材。

西方農民舉行豐收慶典、婚禮時，都會把酒歡歌跳舞。有農民畫家始祖之稱的老彼得‧布勒哲爾（Pieter Bruegel de Oude）描繪農民生活的〈農民舞會〉（013），捕捉男男女女隨著樂聲，手舞足蹈的生動模樣。承襲布勒哲爾畫風的魯本斯以更有躍動感的表現手法，描繪農民歡樂跳舞的〈鄉村婚禮〉（014），畫中邊跳舞邊接吻的男女，雖然顯得放縱、不檢點，卻讓人深刻感受到婚禮的歡愉與活力。

尼古拉・普桑（Nicolas Poussin）的〈人生的舞蹈〉（016）描繪出別具寓意的舞蹈。代表四季的人物圍成圈，隨著畫面右邊的「時」彈奏的豎琴樂聲跳舞。

天空有象徵「日」的太陽神阿波羅駕著雙輪馬車凌空疾馳，畫面左邊立著刻有老者與年輕人的臉、象徵過去與未來的雕像。跳舞的四名女子代表四季，左邊穿著藍衣的女子象徵年少期的春天，旁邊身穿白衣的女子象徵青年期的夏天，右邊一身紅衣的女子是壯年期的秋天，背對的綠衣女子則是代表老年期的冬天；此外，也分別象徵快樂、富裕、貧困、勤勉或勞動的意思。坐在畫面左右兩側的小童手持暗喻人生縹緲的肥皂泡泡，與象徵生命有限的沙漏；亦即這舞蹈不只表現人的一生，也象徵快樂與勞苦、富裕與貧困交替的起伏人生，而這一切終將因為死亡劃下句點。

十九世紀德國畫家漢斯・托馬（Hans Thoma）描繪孩子們圍成圈跳舞的作品〈一起跳舞的孩子們〉（015），看起來類似日本的捉迷藏。馬諦斯（Henri Matisse）描繪一群女人圍成圈跳舞的模樣，也是依循西洋美術傳統的創作

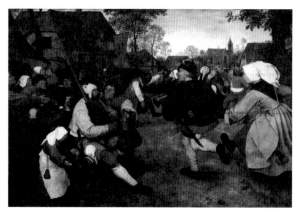

013. 老彼得‧布勒哲爾〈農民舞會〉，1567年前後，奧地利維也
納美術史美術館。

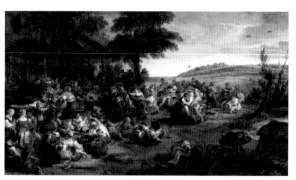

014. 魯本斯〈鄉村婚禮〉，1635-1638年，巴黎羅浮宮。

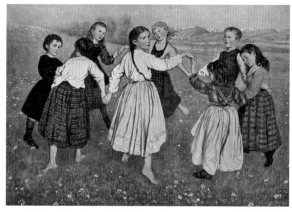

015. 漢斯‧托馬〈一起跳舞的孩子們〉，1872年，德國卡爾斯魯
厄美術館。

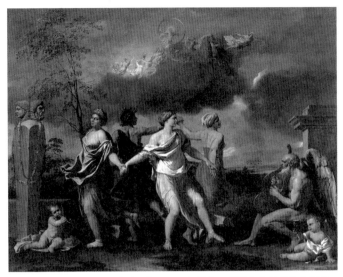

016. 尼古拉・普桑〈人生的舞蹈〉，1638年前後，英國倫敦華萊士典藏館。

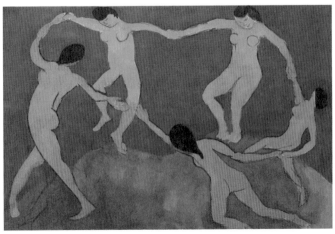

017. 亨利・馬諦斯〈舞蹈〉，1909年，紐約近代美術館。

（017）。這幅是馬諦斯送給贊助者，也就是莫斯科富豪史楚金掛在宅邸裝飾而繪的草稿，成品目前收藏於俄羅斯。以大膽線條描繪的裸體孕育出富有節奏感又輕盈的躍動，加上單純鮮明的用色，不愧是畫風大器、深深擄獲觀者之心的馬諦斯代表作。

日本也有不少描繪眾人圍成一圈跳舞的作品，最具代表性的當屬〈豐國祭禮圖〉。豐國祭禮是一六〇四年，為了祭祀豐臣秀吉七周年忌而舉行的臨時祭典，這幅作品描繪來自各城鎮，衣飾樸素的眾人聚在一起跳舞的情景。以此為題的現存作品有豐國神社收藏的狩野內膳親筆之作，以及德川美術館珍藏，據說是岩佐又兵衛的作品（018），這兩幅均細緻描繪祭禮的盛況，也都繪有眾人圍成圈跳舞的模樣，尤其後者充分展現跳舞時的狂熱與興奮，讓人感受到有如魯本斯筆下農民那般無盡的活力。

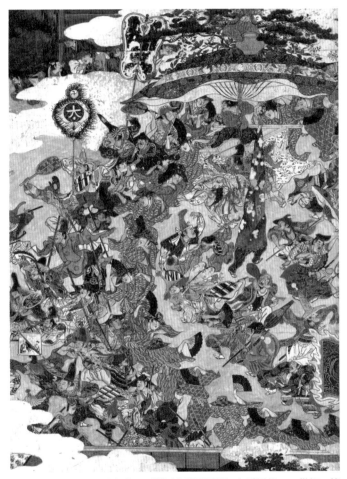

018. 據說是岩佐又兵衛的作品〈豐國祭禮圖屏風〉左扇局部，17世紀，德川美術館（重要文化財）。

梳頭髮

俗話說「頭髮是女人的命」，再也沒有比梳頭髮這動作更能展現一頭長髮的美麗與魅力。自古以來，身分高貴的女性都由婢女梳頭，西洋美術也常見以愛與美的女神維納斯梳妝打扮為題的作品，且偏好描繪多位侍女幫她梳理，穿戴一身華服，宛如女王的模樣。波隆納派畫家阿爾巴尼（Francesco Albani）的〈梳妝的維納斯〉（019）便是一大代表作，甚至「梳妝的拔示巴」、「梳妝的以斯帖」等《舊約聖經》的主題也出現正忙著裝扮的女性。與其說這些作品重現古代風貌，不如說是想像同時代貴婦人梳妝的樣子。

此外，也有不少作品描繪母親幫孩子梳頭髮的情景。有的以維納斯與邱比特

的神話世界為舞臺，也有像傑拉德・特鮑赫（Gerard ter Borch）的〈幫兒子梳頭的母親〉（020），畫下母親幫兒子梳頭髮的庶民生活情景。總之，無論哪個畫面都能感受到溫馨親情的題材。

進入十九世紀，終於出現以女性自己梳妝打扮為題的作品。前拉斐爾派畫家羅塞蒂（Dante Gabriel Rossetti）的作品（022），描繪魅惑男性的夜之魔女，持鏡梳理豐澤金髮的模樣。模特兒是羅塞蒂的情人，後來他另結新歡，便把畫中人物的臉改成新情人的容貌，或許他認為梳頭髮最能展現女人味吧。法國印象派畫家竇加（Edgar Degas）也畫過好幾幅出浴裸女梳頭髮的作品〈梳頭的女人〉（021），這些畫作都不是描繪優雅的貴婦，而是表現一般婦女工作完後的自主堅毅。

梳頭模樣展現出來的優雅與堅毅，這兩種截然不同的樣貌在日本美術作品也看得到。相較於《源氏物語繪卷 東屋（一）》描繪平安時代貴族女性的一頭長髮都是由侍女梳理，出現在喜多川歌麿的〈婦人相學拾躬〉等浮世繪版畫的女性則

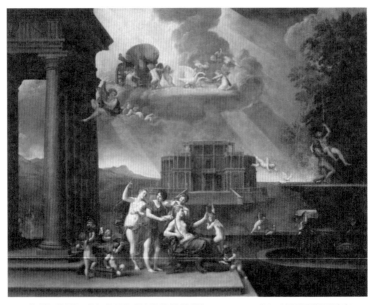

019. 弗朗切斯科・阿爾巴尼〈梳妝的維納斯〉，1621-1623年，法國巴黎羅浮宮。

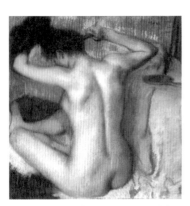

021. 艾爾加・竇加〈梳頭的女人〉，1885年前後，聖彼得堡艾米塔吉博物館。

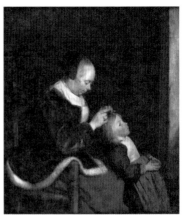

020. 傑拉德・特鮑赫〈幫兒子梳頭的母親〉，1652-1653年，荷蘭海牙莫瑞泰斯皇家美術館。

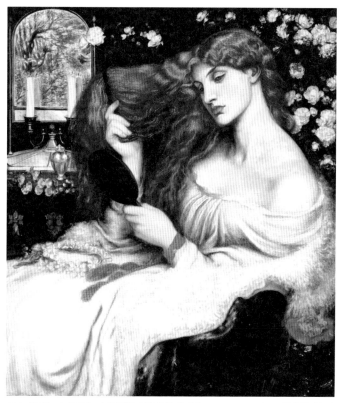

022. 但丁・加百列・羅塞蒂〈莉莉絲夫人〉，1868-1873年，美國德拉瓦州，威明頓市的德拉瓦美術館。

是身體強健的市井女性自己梳頭。橋口五葉的〈梳頭的女人〉（023）便是承襲浮世繪傳統畫風的作品。其實不只歌麿，大正時期也深受羅塞蒂的〈莉莉絲夫人〉影響，充滿浪漫主義氣息。羅塞蒂的這幅畫作深受世人喜愛，名取春仙與鳥居言人皆受此影響，分別於一九二〇年代創作類似風格的畫作。

碰巧近代日本畫壇也有兩位畫家以描繪女性梳頭的作品而出名，一是日本畫名家小林古徑的〈髮〉（024），簡潔的線條與構圖別具清爽感；另一位是洋畫名家林武的〈梳頭的女人〉（025），色彩鮮豔的毛衣與黑髮呈現強烈視覺感。

梳頭髮這動作不但優美，又能展現強韌生命力，可說是最適合捕捉女性另一面特質的主題。

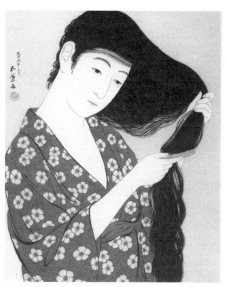

024. 小林古徑〈髮〉，1931年，東京
永青文庫。

023. 橋口五葉〈梳頭的女人〉，1920年，江戶東
京博物館。

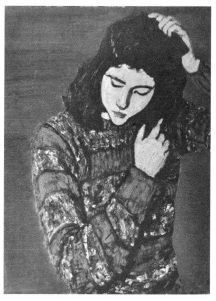

025. 林武〈梳頭的女人〉，1949年，倉敷大原
美術館。

踩踏

如同「侵門踏戶」這個說法，踩踏是一種侮辱、壓制別人的行為；而「正義狠狠一腳踩踏邪惡」則是不分古今中外，創作者最喜歡表現的主題之一。

日本的佛像亦然，四天王、明王都是塑造成踩踏惡鬼，英姿凜然的形象。東大寺戒壇院的四天王像可說是天平時代雕刻的至高傑作，被四尊天王像踩在腳下的惡鬼姿勢各異，而且模樣都很可愛。

對照西洋版，那就是一身戎裝的大天使米迦勒，腳踩惡魔與龍。米迦勒是守護人們遠離疾病與災厄的聖人，就像降妖伏魔的鍾馗一樣，信仰者眾。最著名的作品就是義大利畫家吉多‧雷尼的《大天使米迦勒》（026），畫中的米迦勒一腳

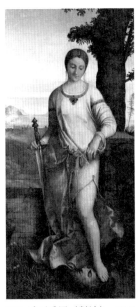
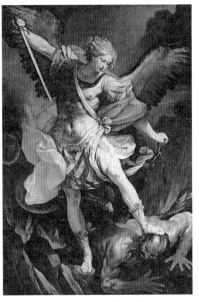

027. 喬爾喬尼〈猶迪〉，1504
年前後，聖彼得堡艾米塔吉
博物館。

026. 吉多・雷尼〈大天使米迦勒〉，1635年
前後，義大利羅馬骸骨寺。

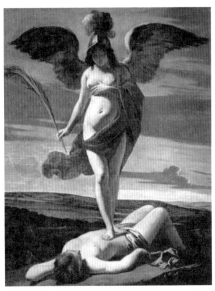

028. 路易・勒南〈勝利的寓意〉，1635年前
後，法國巴黎羅浮宮。

踩著被鎖鍊縛住雙腳的惡魔。這幅作品有很多仿作，信奉天主教的國家到現在還是會貼上這幅作品的複製畫，用以驅魔。

「踩踏」等於「壓制」的既定印象，在象徵「勝利」的寓意圖像也就是希臘神話的勝利女神尼克（Nike 或 Victoria）也能看到。十七世紀法國畫家路易・勒南（Louis Le Nain）的〈勝利的寓意〉（028），描繪展翅的勝利女神手持象徵勝利的椰棗葉，站在敵人身上，腳下踩著有雙怪足的肌肉男，隱約感受得到兩人的敵對關係。

十六世紀活躍於威尼斯的畫家喬爾喬尼（Giorgione）有幅畫風奇特的作品〈猶迪〉（027），描繪《舊約聖經》裡的女傑猶迪踩踏敵人將領荷羅孚尼的頭顯；與其說這幅畫是描繪猶迪故事裡的場景，不如說是表現美德戰勝邪惡的寓意。因為有一說，被踩踏的頭顯是畫家的自畫像，畫家情人則化身猶迪。倘若真是如此，還真是有谷崎潤一郎式的受虐風格。

這般踩與被踩的對立關係也出現在聖母子像，卡拉瓦喬（Michelangelo

Merisi da Caravaggio）的〈聖母馬利亞與蛇〉（029）便是一例。被聖母馬利亞、小耶穌踩踏的蛇，暗喻惡魔與異端份子，這裡指的是新教。宗教改革促使了批判信仰聖母的新教形成，因此基督與聖母合力踩踏暗喻新教的蛇，便是來自天主教的反擊。

當然，有時腳下踏的也是好的事物。好比以「聖母無玷成胎」為題材的圖像是描繪聖母踩著新月的模樣，宣揚生來不帶原罪的聖母有別於一般人的教義。如同《啟示錄》所言「有一個婦人身披日頭，腳踩月亮」，因此一般都是以腳踩新月的少女身姿表現，新月也成了聖母的象徵。此外，雖然有許多赤腳的聖母像，但是吉多‧雷尼的老師卡拉奇（Ludovico Carracci）的〈赤腳的聖母〉（030）格外深受世人喜愛，因為畫中聖母的腳趾非常美，這一點倒是耐人尋味。

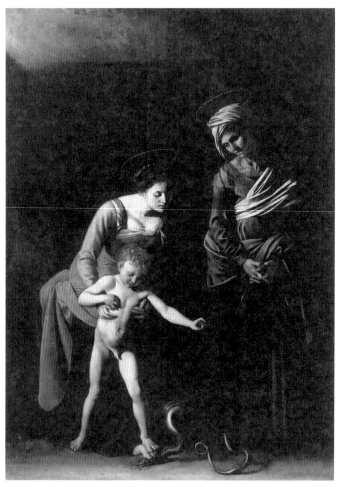

029. 卡拉瓦喬〈聖母馬利亞與蛇〉，1605 年，義大利羅馬博爾蓋塞美術館。

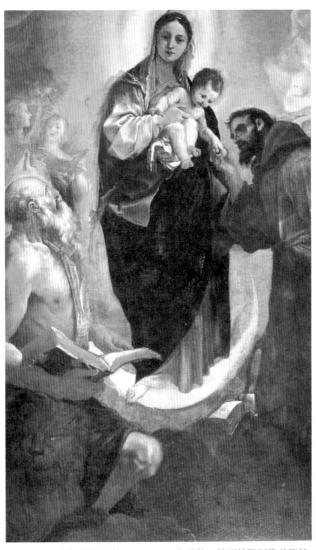

030. 卡拉奇〈赤腳的聖母〉，1590-1593年前後，德國德勒斯登美術館。

鬥毆

鬥毆這行為在日常生活被視為暴力，但在西方像是拳擊類型的格鬥運動卻是從古埃及時代便興起，古希臘時代成為一種競技。

西元前一千五百年因為火山爆發而遭火山灰掩沒的聖多里尼島的阿克羅蒂里遺址，又稱為「愛琴海的龐貝」，二十世紀後期挖掘出珍貴的壁畫。其中有描繪兩名少年繫上腰帶，戴著手套，正在進行拳擊賽的作品（031）。從如同埃及藝術的側面人像可以感受到賽事多麼緊張、扣人心弦，流線型線條非常美麗，彰顯米諾斯文明的繪畫藝術水準極高。

接著一口氣進入二十世紀，擅長描繪紐約都市生活與風俗習慣的美國現實主

46

義代表畫家喬治・貝洛斯（George Wesley Bellows），也繪過多幅關於拳擊賽的作品（032）。原本想成為運動選手的他擅長描繪躍動感十足的運動與馬。這幅畫的構圖十分巧妙，以慢動作捕捉一拳將對手擊出場外的勝利瞬間，也讓人感受到場內拳擊迷的狂熱。近代的拳擊興起於十八世紀的英國，在二十世紀的美國成為廣受歡迎的職業運動；雖然曾在一九二〇年代隨著禁酒令一度遭禁，但由於和黑道與賭博掛勾，在電視發明前的時代仍成為了大眾娛樂。

此外，在登場人物還帶有粗鄙氣息的《舊約聖經》世界中，也有描寫鬥毆的場面。義大利風格主義畫家羅索・菲奧倫蒂諾（Rosso Fiorentino）的〈英雄救美的摩西〉（033），就是描繪《舊約聖經》敘述摩西趕跑妨礙葉忒羅的七位女兒取井水，一群不懷好意的牧羊人的段落。畫中的摩西不但擊倒兩個人，還緊摟另一個年輕人的肩膀，企圖再出一記猛拳，看這場面顯然防衛過當。層疊的人體呈現幾何構圖，堪稱風格主義展現人體極致之美的經典作。

接著要剖析的是普普藝術巨匠羅伊・李奇登斯坦（Roy Lichtenstein）聚焦鬥

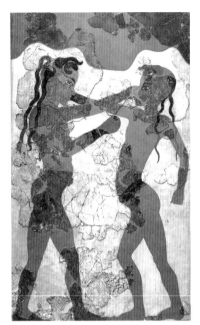

031.〈進行拳擊賽的少年〉，西元前1500
年，希臘雅典國立考古學博物館。

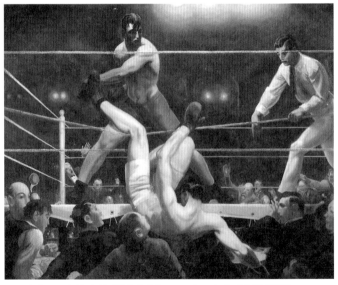

032. 喬治・貝洛斯〈布羅迪的復仇〉，1924年，紐約惠特尼美術館。

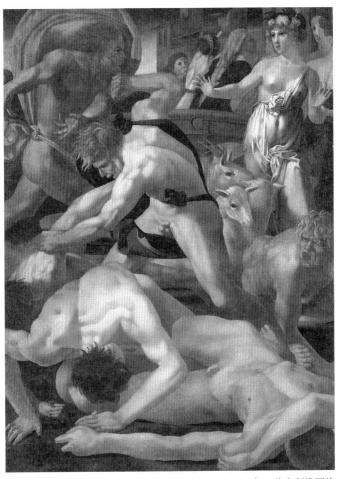

033. 羅索‧菲奧倫蒂諾〈英雄救美的摩西〉，1523-1524年，義大利佛羅倫斯烏菲茲美術館。

毆這行為的作品（034），凸顯了漫畫表現力的純粹與效果。雖然是漫畫特有的符號表現，但跟著文字從左邊開始看的話，便能清楚看到先是有人高喊「想得美！」，接著「砰！」一聲出拳的時間流動。

日本的格鬥漫畫更能展現高難度的連續動作。以《七龍珠》某一頁為例（035），每一格的順序與畫中人物的攻擊方向可說完美契合，先是朝左邊出拳，再來是向下給一記拐子，最後來個飛踢，很自然地引導讀者翻到下一頁。由此看來，或許最擅長描繪鬥毆行為的創作，就是連聲音與動作一併視覺化的漫畫。

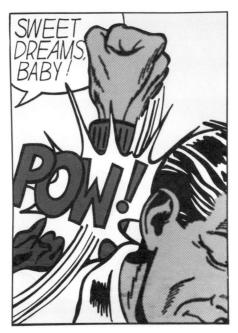

034. 羅伊・李奇登斯坦〈SWEET DREAMS BABY!〉，
1965年，私人收藏。

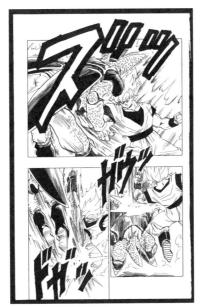

035. 鳥山明《七龍珠》（摘自第34集「超
越悟空的戰士」），1993年。

吹

食物很燙時會呼呼地吹涼，這是古今中外人們的共同習慣。西方從十五世紀前後開始就有聖母餵食小耶穌，表現母子關係十分親密，稱為「Madonna della Pappa」的圖像。義大利的摩德納大教堂保存著十五世紀畫家、雕刻家吉多‧馬佐尼（Guido Mazzoni）的群像雕刻（036），站在聖母身後的奶娘吹涼熱湯的模樣相當逼真，以致這幅作品的名氣十分響亮。

十九世紀法國畫家米勒（Jean-François Millet）描繪母親吹涼副食品，餵食寶寶的情景（037），雖然畫的是當時的一般人，但顯然還是以傳統的聖母子圖像為藍本。

（右圖局部）

036. 吉多‧馬佐尼〈向小耶穌禮拜〉，1485-1489年，義大利摩德納大教堂。

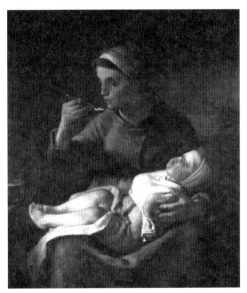

037. 弗朗索瓦‧米勒〈餵食〉，1867年，法國馬賽美術館。

克里特島出身的畫家艾爾・葛雷柯定居西班牙之前，曾旅居義大利一段時間，那時他創作了這幅〈吹熄燭火的少年〉（038）。細微捕捉到餘燼（火種）與少年的臉、手在火光映照下的明暗對比，逼真的光與影成了這幅畫的主題。古羅馬作家老普林尼（Gaius Plinius Secundus）的著作《博物誌》，記述出身亞歷山大港的畫家安提菲拉斯（Antiphilos）曾創作名為〈吹蠟燭的男孩〉的作品。當時羅馬是赫赫有名的法爾內塞家族的管轄地，流行重現佚失的古代美術品，所以葛雷柯也想挑戰重現安提菲拉斯那幅佚失的讀藝作品（ekphrasis）。

有不少風神與風的擬人像只描繪鼓著腮幫子，吹著風的頭部，而且這樣的擬人像經常出現在地圖的四個角落。波提且利的代表作〈春〉（040）與〈維納斯的誕生〉（041）均描繪西風之神西菲洛斯。〈春〉這幅畫裡的西菲洛斯鐵青著臉，從樹蔭下竄出襲擊克羅莉絲，嚇得她趕緊變成一旁的花神芙蘿拉。地中海沿岸一旦颳起西風，便表示春天來臨，百花綻放，也就這幅畫的主題所表現的寓意。〈遮羞〉這篇也會提到的〈維納斯的誕生〉（參照一一二頁），西菲洛斯與克

羅莉絲相擁飛翔，將維納斯帶至岸上。兩幅作品裡的西菲洛斯都是鼓起腮幫子，從口中噴出一道像是水蒸氣的風。

反觀東方的風神只扛著大袋子，並未鼓起腮幫子，代表人物就是八仙的李鐵拐。有不少描繪衣衫襤褸，拄著枴杖的李鐵拐，與帶著三隻腳的癩蝦蟆的蝦蟆仙人成對的作品。因為傳說李鐵拐的靈魂可以脫離肉體，四處神遊，所以畫作多是以祂的分身從口中飛出的模樣來表現。知恩院珍藏的宋末元初畫家顏輝的作品，可說深深影響雪村、蕭白等日本畫家。雪村描繪的李鐵拐（039）用力吐氣，分身飛得老遠的構圖非常有趣。

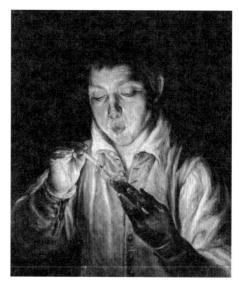

038. 艾爾‧葛雷柯〈吹熄燭火的少年〉，1570-1572
年，義大利拿坡里卡波迪蒙特美術館。

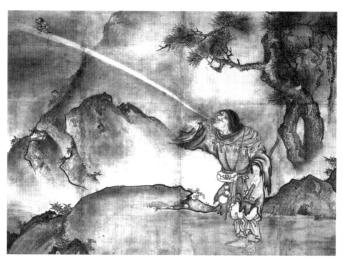

039. 雪村〈蝦蟆鐵拐圖〉，16世紀，東京國立博物館。

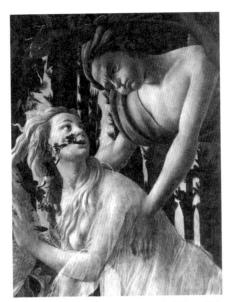

040. 波提且利〈春〉局部，1482 年前後，義大
利佛羅倫斯烏菲茲美術館。

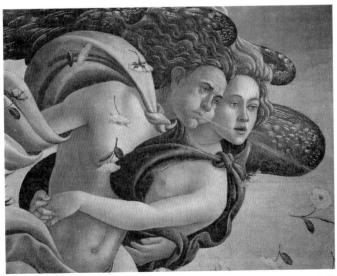

041. 波提且利〈維納斯的誕生〉局部，1485 年前後，義大利佛羅倫斯烏菲
茲美術館。

接吻

親吻在義大利等歐美國家是彼此熟識時，一種再平常不過的打招呼方式。雖說是親吻，卻也只是相擁、互碰臉頰，發出啾的聲音而已。日本社會逐漸西化，日本人卻還是不習慣在人前親吻，因為日本的親吻是「親嘴」，屬於一種親密行為。所以除了江戶的春畫上常出現親吻場面之外，其他美術品幾乎看不到這種親密舉動。

反觀西洋美術關於親吻的作品可說不勝枚舉，經典名作多到難以遴選。摹刻古希臘雕刻的羅馬雕像〈邱比特與賽姬〉（045）算是最早的例子。女神維納斯的兒子愛神邱比特與賽姬歷經百轉千折，有情人終成眷屬的故事，一直都是非常

58

受歡迎的創作主題，兩人接吻的模樣以各種方式呈現出來。這座青澀少男少女相擁的雕像，可說是羅馬卡比托利博物館最受喜愛的收藏品之一。

十九世紀義大利畫家海耶茲的〈接吻〉（044），純粹描繪男女熱情擁吻。畫中穿著中世紀服裝的男女讓人聯想到威爾第歌劇的男女主角，而此畫也是義大利浪漫主義的代表作。

不過，接吻不單是男女情愛的證明，西洋美術還有「猶大之吻」這主題。喬托繪製的壁畫（042）就有叛徒猶大親吻耶穌的場面，兩個男人的對視中，瀰漫著不尋常的緊張氛圍。

此外，男女之間的情愛也潛藏著危險。風格主義畫家布隆津諾（Agnolo Bronzino）的〈愛的寓意〉（043）就是描繪這樣的情感。女神維納斯與兒子邱比特接吻，具情色性的愛成了這幅畫的主題。畫面左邊有個搔抓頭髮的「嫉妒」擬人像，右邊有張少女臉孔，下半身卻轉化成野獸的「欺瞞」擬人像。此外，前方地上擺著兩張象徵欺瞞的面具。正在接吻的兩人也並非沉浸於愛的歡愉，維納

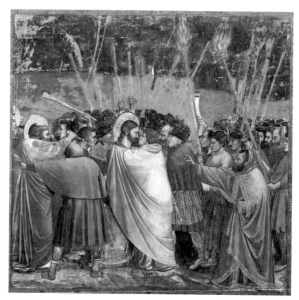

042. 喬托〈猶大之吻〉，1304-1306年，義大利帕多瓦的斯克羅威尼禮拜堂。

043. 布隆津諾〈愛的寓意〉，1545年前後，英國倫敦國家藝廊。

044. 弗朗契斯科‧海耶茲〈接吻〉，1859年，義大利米蘭布雷拉博物館。

斯正打算拔掉邱比特身上的箭，邱比特也想偷偷摘掉維納斯的華麗髮飾，彼此都想藉由接吻促使對方鬆懈心防，奪取對方最重要的東西；也就是說，男女之間的情愛再怎麼令人心盪神馳，往往仍是充滿欺瞞、嫉妒，包覆著私利私欲的醜惡之物，正是這幅畫的寓意。畫面上方有個正準備揭去女人頭巾的時間擬人像（時間老人），暗喻愛會隨著時光流逝而原形畢露。西洋美術告訴我們無論是愛情還是吻，絕非全然甜蜜美好。

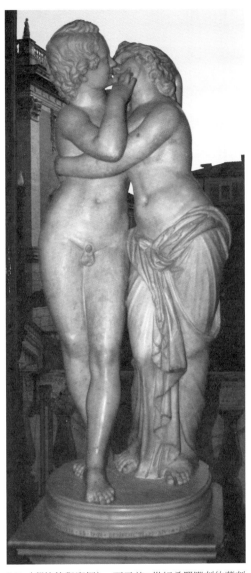

045.〈邱比特與賽姬〉，西元前2世紀希臘雕刻的摹刻
品，義大利羅馬卡比托利博物館。

擁抱

比起接吻，與家人親友相擁這動作著實讓人自在多了。這動作不太需要顧忌性別，所以就連日本人也能接受。不過，日本人本來就不善於肢體表達，所以幾乎沒有以擁抱為題的美術作品。古印度神祇象神演變而來的歡喜佛，因為是男女雙身相擁的造像，被視為一般人不太能輕易見到的秘藏佛像。

西洋美術倒是有許多描繪擁抱情景的作品。基督教最有名的主題之一，就是關於聖母馬利亞的誕生：金門相會。上帝派遣天使告知長年無緣得子的若亞敬和亞納將喜獲麟兒，並要他們到金門相會；就在兩人相擁的瞬間，亞納懷了馬利亞。喬托最著名的壁畫（046）就有描繪若亞敬和亞納相擁、接吻的情景。

64

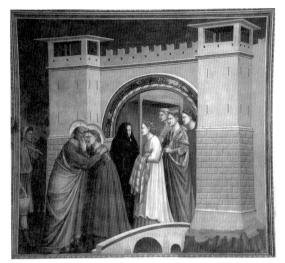

046. 喬托〈金門相會〉，1304-1306年，義大利帕多瓦斯克羅
威尼禮拜堂。

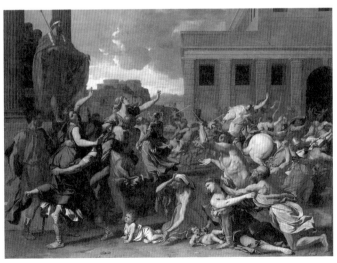

047. 尼古拉・普桑〈搶奪薩賓婦女〉，1634-1635年，紐約大都會美術館。

除了彼此相擁之外，也有單方面抱住對方的情形。英國畫家弗雷德里克‧雷頓的〈漁夫與賽蓮〉（048），描繪以甜美歌聲誘惑男人，將其拖進海裡的女妖賽蓮糾纏年輕男人的情景。這幅畫作除了讓人感受到危險，還有熱戀情侶般的陶醉感。

再升級一點就是暴力式擁抱。建國當時，面臨女性嚴重不足的古羅馬帝國男人遂前往鄰國薩賓搶奪婦女。「搶奪薩賓婦女」這主題就能看到男人們強擄婦女的情景。以尼古拉‧普桑的〈搶奪薩賓婦女〉（047）為例，畫面左邊有兩名男子分別強行抱起掙扎抗拒的婦女。貝尼尼最著名的雕刻〈被劫持的普洛塞畢娜〉（049），刻劃被冥王強行擄走，拚命喊叫、抵抗的普洛塞畢娜。緊抓住她大腿的那雙強而有力的手，直到地府之前都不會鬆開吧。

羅丹的作品〈我很美〉（050），刻劃男人高高抱起蜷縮起身子的女人。這個雕像最初名為〈誘拐〉，但靈感汲取自波特萊爾的《惡之華》，所以幡然一變為讚頌愛的作品。

男人之間的擁抱則是格鬥。波拉約洛（Antonio Pollaiuolo）的〈海克力斯與安泰俄斯〉（051），描繪海克力斯高高舉起安泰俄斯，打算勒死他。從大地得到神力的海克力斯只要部分身體還貼著地面，就是不死身。話說，海力克斯用的這招是職業摔角招式中的「熊抱」。

這麼看來，擁抱這動作不但可以凸顯兩個人體之間形成的張力與立體感，也很適合作為西洋美術的創作主題。反觀歌川國貞等日本畫師描繪的日本相撲畫（052），看得出來擁抱這動作還真是不太好表現。

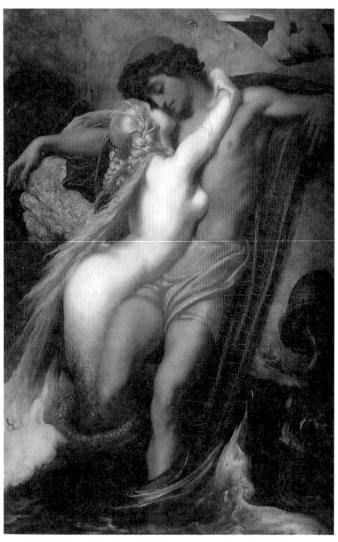

048. 弗雷德里克‧雷頓〈漁夫與賽蓮〉，1856-1858年，私人收藏。

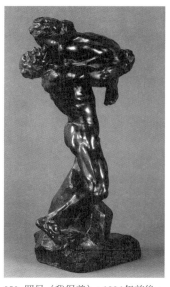

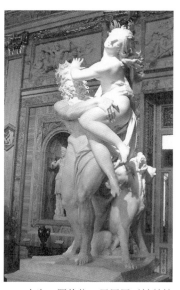

050. 羅丹〈我很美〉，1886年前後，巴黎羅丹美術館。

049. 吉安·羅倫佐·貝尼尼〈被劫持的普洛塞畢娜〉，1621-1622年，義大利羅馬博爾蓋塞美術館。

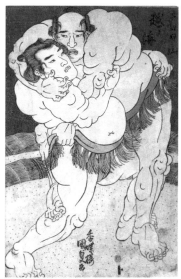

052. 歌川國貞〈春日山 越之海〉，1830年代，私人收藏。

051. 安東尼奧·波拉約洛〈海克力斯與安泰俄斯〉，1478年前後，義大利佛羅倫斯烏菲茲美術館。

吃

西洋美術有很多描繪吃東西的畫作，吃飯可說是人類最基本的行為，但日本和中國極少有擷取日常生活飲食情景的創作，算是西方特有的現象。我在拙作《飲食西洋美術史》有談到這個特有的現象與原因，有興趣的人還請參考。這單元請注意張嘴吃東西這個動作。

現代一般的用餐禮儀確立於十六世紀後期，年代不算久遠。以文森佐・卡姆皮（Vincenzo Campi）的〈吃麗可塔乳酪的人〉（053）為例，描繪忘情吃著好大一個麗可塔乳酪的男女。麗可塔乳酪就像日本的豆腐，味道清爽，在當時的義大利是非常普遍的食材。左邊的男人明明嘴裡還有，卻又挖了一匙；旁邊的男人則

是張大嘴，準備將乳酪塞進嘴裡。當時應該已經嚴禁這種吃法，所以有一說認為這幅畫是用來訓誡這麼做是違反禮儀的負面教材。另一方面，縱情大啖食物的他們看起來好快樂，也可以說精采表現享受美食的歡愉。

西班牙畫家牟里羅（Bartolome Esteban Murillo）的作品（054）描繪兩名少年吃葡萄與哈密瓜的情景。左邊少年高高舉起一串葡萄塞進嘴裡，一旁的少年邊瞅著他，邊大啖哈密瓜。打赤腳、衣衫襤褸的兩人看起來像流落街頭的孩子，應該是發現了小販賣剩的水果吧。十七世紀中葉的西班牙國力大幅衰退，人民生活困苦，孤兒倍增。畫家本身也是孤兒，所以這幅畫不是在責備少年們的不當行徑，而是以關懷之心描繪。

其實，被別人餵食也是有趣愉快的事。荷蘭畫家杭特霍斯特（Gerard van Honthorst）的〈宴會〉（055），畫面右邊有個男子正享受著被年輕女子餵食肉類，一旁的老婦人則是微笑地手持蠟燭，照著他們。年輕女子與老婦人的組合就是妓女與老鴇，所以畫中的場景是妓院，也可以視為以畫作來表現《新約聖經》

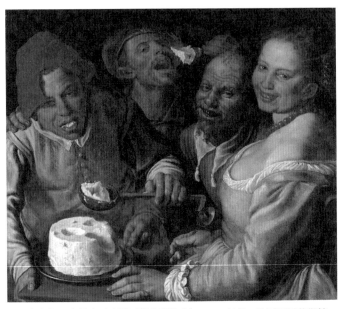

053. 文森佐・卡姆皮〈吃麗可塔乳酪的人〉，1580年代，法國里昂美術館。

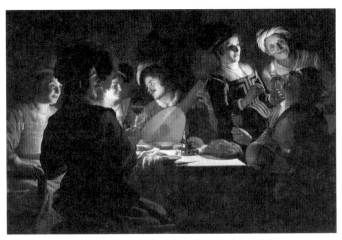

055. 杭特霍斯特〈宴會〉，1620年，義大利佛羅倫斯烏菲茲美術館。

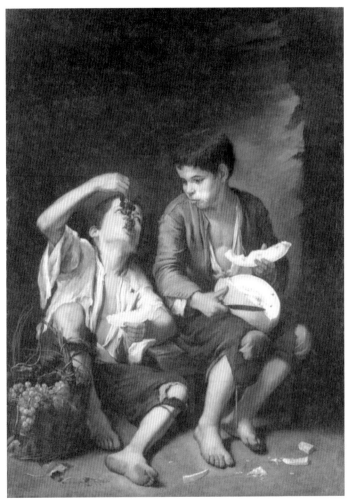

054. 巴托洛姆・牟里羅〈吃葡萄與哈密瓜的少年〉，1650 年前後，德國慕尼黑老繪畫陳列館。

中「浪蕩子的宴會」這個訓誡的主題。畫中的年輕女子面無表情，看來只是為了錢，侍奉尋歡客罷了。反觀手持酒瓶與酒杯的男子喝得酩酊大醉，一副沉醉在樂聲相伴的閒適氛圍，感受得到身無分文的浪蕩子雖然被趕出去，卻和朋友在妓院把酒言歡，好不快樂。看來我們有時也會想拋開瑣碎禮節、減肥一事，縱情大啖美食呢。

喝

水是生命的泉源，人不喝水恐怕會有生命危險，所以對人類來說，「喝」是一種非常重要的行為，而且有別於前面提到的「吃」，「喝」這動作缺乏變化；雖然只是用容器將東西送入口中的單純行為，但我們會小口、小口地啜著熱飲，也會大口暢飲，足見喝取決於「喝什麼」。西洋繪畫最常出現的就是酒，酒在基督教象徵耶穌的血，所以喝酒是一種信仰的證明，闡釋教義由來的「最後的晚餐」便常常描繪喝酒。

安尼巴萊・卡拉奇（Annibale Carracci）的〈飲酒少年〉（056）是以飲酒為主題的另類作品。高舉酒杯一飲而盡的少年，並非彰顯什麼神聖行為。這幅畫可

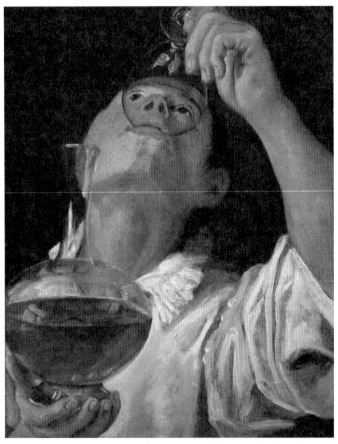

056. 安尼巴萊・卡拉奇〈飲酒少年〉，1582 年，美國克利夫蘭藝術博物館。

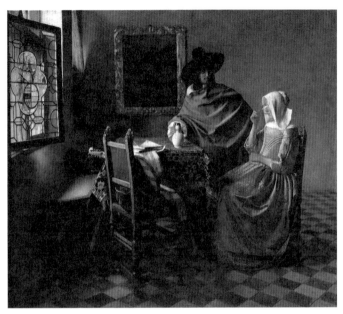

057. 維梅爾〈軍官與飲酒的女人〉，1658-1660年前後，德國柏林繪畫美術館。

058. 保羅‧高更〈神秘水〉，1893年，瑞士，私人收藏。

說是有如按下快門般，以畫來捕捉日常瞬間的最早範例。

同樣也是擅於捕捉日常光景的風俗畫家維梅爾（Jan Vermeer）作品（057），畫了拿著一壺酒的男人向女人勸酒——搞不好是企圖灌醉女人吧。只見女人的臉整個被手上的酒杯遮住，看不見她是否喝得開心。

阿隆索・卡諾（Alonso Cano）有一幅與基督教主題有關的作品〈聖伯納多的異象〉（059），也是與「喝」有關，而且動作頗奇特。某天，在法國格來福創建修道院的聖伯納多向聖母像祈求時，體驗到聖母胸口噴出的奶水注入自己嘴裡的異象。西班牙人很喜歡這主題，所以有不少描繪聖母像噴出奶水注入聖人口中的作品。卡諾筆下的聖人忘情地張開雙手，呈祈禱姿勢。想想，母乳可是所有食物與飲品的原點，所以能和耶穌基督一樣喝到聖母的奶水是多大的恩賜啊！看著這幅畫的信徒肯定羨慕不已。

古希臘犬儒學派哲學家戴奧吉尼斯（Diogenes）力求身無長物，清心寡欲的生活，這樣的他只帶著用來喝水的碗。某天，他看到小孩用手掬水喝，遂扔掉

碗。大正時代俳人尾崎放哉的著名俳句：「沒有容器，用雙手領受。」這位孤高於世、放浪俳人顯然到達與戴奧吉尼斯同樣的境界。

厭惡文明社會，嚮往自然純樸理想鄉的高更（Paul Gauguin）有幅名為〈神秘水〉（058）的畫作，一看就知道是以照片為藍本，描繪少年直接張嘴飲用山泉水的模樣。無論是西方還是日本，均視山泉、瀑布為神聖之物，而這幅畫作就是在表現感受到山泉水如此神秘的原住民內心那般虔誠信仰。正因為「喝」這動作是最日常，也是最神聖的行為，所以根本不需要碗和杯子。

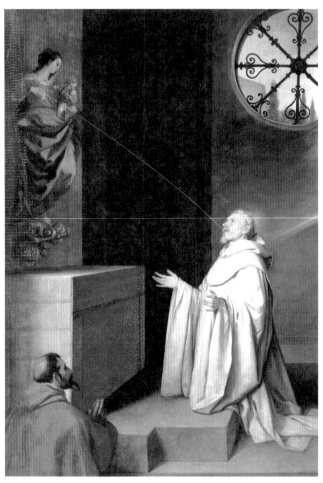

059. 阿隆索・卡諾〈聖伯納多的異象〉，1650 年前後，西班牙馬德里普
拉多美術館。

揹

「夕陽餘暉，淡淡晚霞中的紅蜻蜓，何時才能再被揹著看這光景。」只要是日本人，都知道這首名為〈紅蜻蜓〉的童謠，但似乎不少人都以為後面那一句用的詞是「追趕」，而不是「揹」這動作（注：「追」與「揹」這兩個詞的日文讀音相同）。

日本古代的陶土陪葬品，以及〈信貴山緣起繪卷〉等中世紀繪卷常常看到描繪揹著別人的模樣，西洋畫卻極少見到，所以明治維新後，來到日本的外國人看到小孩子揹著嬰兒的模樣，著實詫異不已。比起「揹」這動作，西方人多是用「抱」的，好比西洋畫最常描繪的聖母子像，多是描繪聖母馬利亞抱著小耶穌，

沒有揹著小耶穌的聖母子像。足見十九世紀法國沙龍畫家，繪畫學院派最重要的人物布格羅（William-Adolphe Bouguereau）的作品（060），實屬極為罕見的例子。

當然，也有描繪因為不尋常事故而揹起別人的例子，好比「強擄」這行為。

十五世紀初，盧卡·西諾萊利（Luca Signorelli）在奧爾維托大教堂繪製了壯闊壁畫〈最後的審判〉，米開朗基羅的同名作品就是深受此壁畫的影響。描繪罪人們被打入地獄的光景中，揹著女人的惡魔（061）硬是抓著女人的手，笑嘻嘻地飛翔著。

此外，「援救」這行為也與「揹」這動作有關。拉斐爾在梵諦岡博物館留下的壁畫〈博爾戈的火災〉（062），描繪赤裸的男子揹著老人，逃離火災現場。這位揹著老人的男子就是特洛伊戰爭時，揹著父親安基塞斯逃離被大火吞噬的特洛伊城、時常成為畫中題材的英雄埃涅阿斯。無論是「救援」還是「強擄」都是一時情急所做的，也是「揹」這行為在西方極少用來表現肌膚之親或愛情的因素

吧。

反觀日本，古代愛情故事倒是常出現「揹」，好比《古事記》中，在地底國歷經無數次試煉才通過考驗的大國主，揹著須佐之男的女兒須世理姬返回地上，結為連理。美術作品中常見的是《伊勢物語》的「芥川」這一段，描述男子揹著愛慕已久，深居閨中的女子，兩人深夜私奔的情景。據說是俵屋宗達的作品（064），描繪男人與背上的女人深情對望的模樣。

提到「揹」這動作，或許對於親情的記憶，比起愛情更令人深刻。英年早逝的洋畫畫家關根正二的〈姊弟〉（063），描繪揹著小孩子，漫步田野的少女。用背巾揹著的小孩緊貼著少女的背，畫中有著大人容貌的孩子應該是關根自己的投射吧。希望這般「揹著珍愛之人」的溫馨情景今後也能流傳下去。

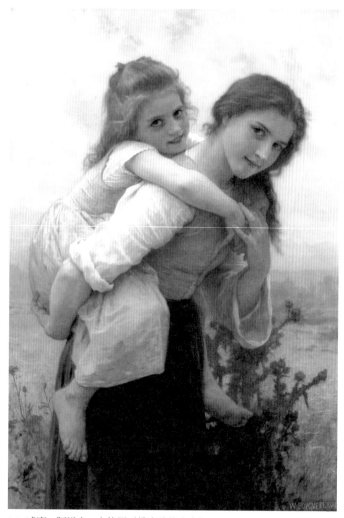

060.威廉・阿道夫・布格羅〈揹小孩的少女〉，1895年，私人收藏。

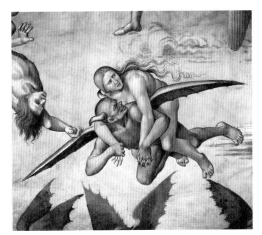

061. 盧卡‧西諾萊利「墜入地獄的人們」局部，1499-1502年，義大利奧爾維耶托大教堂的聖普利茲奧禮拜堂。

063. 關根正二〈姊弟〉，1918年，福島縣立美術館。

062. 拉斐爾〈博爾戈的火災〉局部，1514年，梵諦岡博物館的博爾戈火災廳。

064. 據說是俵屋宗達的作品〈伊勢物語圖色紙 六段 芥川〉，17世紀前期，
奈良大和文華館。

支付

西方人付錢的慣用手勢就是用食指與大拇指夾著硬幣，再用大拇指將錢推出去付錢，西洋美術作品經常描繪這手勢。另外，食指與大拇指摩擦的舉動意味著錢。日本人則是用食指與大拇指比個圓，這手勢也是指錢。

十六世紀法蘭德倫派畫家昆丁・馬西斯（Quentin Massys）的〈放款人和他的妻子〉（065），商人以右手推出錢幣，左手拿著秤子測量，右手擺出的就是付錢的慣用手勢。

維梅爾的早期作品〈鴇母〉（066），從身後一把摟住女人，一邊將硬幣遞給女子的男人是來妓院的尋芳客，他也是用這手勢將錢遞給女人。

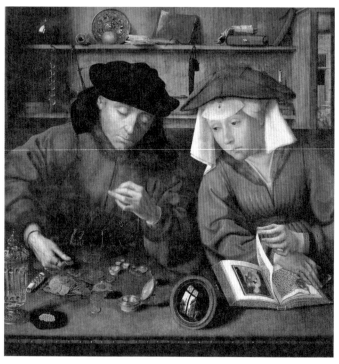

065. 昆丁・馬西斯〈放款人和他的妻子〉，1514年，法國巴黎羅浮宮。

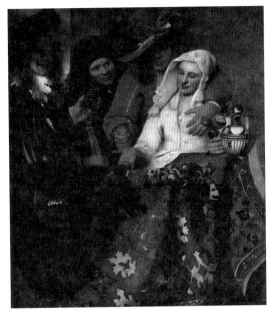

066. 維梅爾〈鴇母〉，1656年，德國德勒斯登美術館。

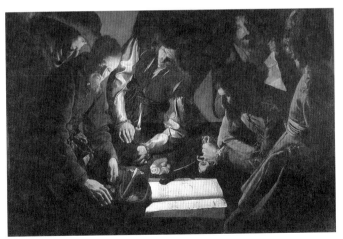

067. 拉圖爾〈付錢〉，1630年前後，烏克蘭利維夫美術館。

十七世紀前期活躍於法國的拉圖爾（Georges de La Tour）的〈付錢〉（067）也出現這手勢。因為這幅畫的主題不明，無法確定畫中人物究竟是繳納稅金還是欠債，只見畫中有位勢單力薄的老者在一群目光銳利的男人包圍下，用這手勢遞出一枚枚硬幣。

為巴洛克藝術揭開序幕的卡拉瓦喬出道作〈聖馬太蒙召〉（068），可說為這手勢下了關鍵註解。某天，耶穌前往稅務局，指著在那裡任職的稅務官雷比說：「就是你，你要跟隨我。」於是雷比決定辭職，跟隨耶穌，日後成了書寫福音書的使徒馬太。這幅畫描繪一群穿著當時風格衣著的男人坐在昏暗的酒館中，從畫面右邊走進來的耶穌與彼得對視。

那麼，主角馬太位於何處呢？一直以來認為應該是坐在五人中間，因為耶穌一喚而抬頭並指著自己的鬍子男；但也有一說，認為不是鬍子男，而是坐在他旁邊的年輕男子，所以近年來普遍認為畫面左邊那位低頭的年輕人才是馬太。鬍子男的右手擺出付錢的手勢，年輕男子手握錢袋，看著硬幣；這點和拉圖爾的作品

90

一樣，手拿硬幣的人是支付方，認真數錢的年輕人是收錢方，這才符合馬太曾是稅務官的說法。

荷蘭畫家雷梅史瓦雷（Marinus Claeszoon van Reymerswaele）比卡拉瓦喬更早畫了同樣主題的作品（069），畫中除了因為耶穌的呼喚而雙手交叉胸前的馬太，還可以看到耶穌旁邊有位做出付錢手勢的商人。

即便現在去義大利，還是可以看到收銀員用這手勢數著一枚枚硬幣找零給客人，初見時頗感詫異，但這是他們的一項傳統。

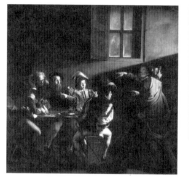

（左圖局部）

068. 卡拉瓦喬〈聖馬太蒙召〉，1600
年，義大利羅馬聖路吉教堂。

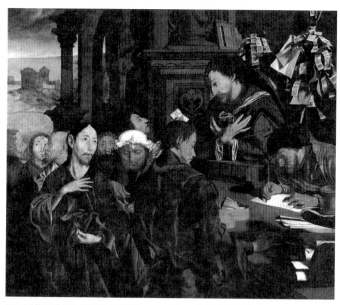

069. 雷梅史瓦雷〈聖馬太蒙召〉，1536年，比利時根特市立美術館。

墜落

高空彈跳這項運動是於九〇年代中期流行至日本，原本是帶動高潮的表演項目，後來卻吸引很多人投入的原因是，對體驗者和觀看者來說，這項活動都提供了日常生活中沒有的刺激感。美術作品描繪人體的墜落也具有這樣的一體兩面性。

以「邪術士西門的墜落」這主題為例，曾受寵於羅馬皇帝的邪術士西門憑藉惡魔之力騰空飛行，耶穌的使徒彼得開始祈禱，於是失去魔力的西門從空中摔落而亡。法國的羅馬式教堂、歐坦市的拉札爾主教堂的柱頂都雕刻著從惡魔與彼得之間墜落的西門（074）。惡魔的掌心朝向觀者，表示鬆手，另一邊的彼得則手持象徵天堂的巨大鑰匙。雖然表現手法樸素，但西門恐懼到吐舌的臉快碰地上的

模樣，清楚傳達再也無法挽回的警世感。

古羅馬政治家曼利烏斯，曾率軍與高盧人作戰，是守護羅馬城的英雄；但想自立為王的他遭處刑，下場悽慘。義大利文藝復興時期畫家貝卡弗米（Domenico di Pace Beccafumi）以描繪被人從屋頂洞口丟下而慘死的曼利烏斯（070），像是翻筋斗的模樣頗具詩意。

日本也熟知的墜落主題，當屬希臘神話中的伊卡洛斯。與父親達羅斯一同被米諾斯國王幽禁的他用蠟做成的翅膀逃離克里特島時，因為飛得太靠近太陽，結果雙翼融化，伊卡洛斯墜落喪命。雖然伊卡洛斯在日本被視為英雄，在歐洲卻是有勇無謀的象徵，將他的死亡描繪得最犀利殘酷的畫家就是老彼得·布勒哲爾。他那精緻細膩重現這幕光景的作品〈伊卡洛斯墜落的光景〉（071），雖然只畫出伊卡洛斯的腳，但如此悲慘的死亡事件發生的當下，世界卻一如日常，平靜無波地運行著，更顯得這起意外多麼令人驚駭。

西方還有不少表現人體往下墜落的美術作品，像是北方風格主義畫家亨德里

94

克‧戈爾齊烏斯（Hendrik Goltzius），有一件四幅一組，描繪神話中墜落場景的圓形版畫；雖然分別取名為〈伊卡洛斯〉（075），以及企圖駕馭太陽神馬車卻失敗的〈法厄同〉等，但其實創作主題與故事本身無關，純粹展現從各種角度墜落的姿勢，對於人體的掌握宛如 3 D 般傳神。這樣的風格還有羅浮宮著名的穹頂裝飾畫，布隆岱爾（Merry Joseph Blondel）的〈伊卡洛斯的墜落〉（072），呈現彷彿真的有人要墜落似的錯覺效果。

那麼，採平面描繪的風格又是如何呢？馬諦斯（Henri Matisse）晚年在紙上創作的〈伊卡洛斯〉（073），究竟是在飛翔還是墜落？意象十分模糊。或許想藉由立體的肉體與平面的背景融為一體的手法，暗喻伊卡洛斯已有即將一死，回歸虛無的覺悟。漆黑身軀與小小心臟就是在訴說這個故事，讓這幅風格簡約的名作深受歡迎。

070. 貝卡弗米〈遭處刑的曼利烏斯〉，1532-1535年，義大利市政廳共和國宮。

071. 據說是老彼得·布勒哲爾的作品〈伊卡洛斯墜落的光景〉，1560年左右，比利時布魯塞爾國立美術館。

072. 布隆岱爾〈伊卡洛斯的墜落〉，1819年，法國
巴黎羅浮宮。

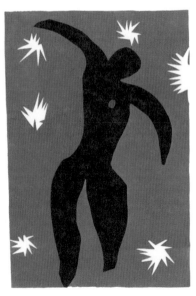

073. 馬諦斯〈伊卡洛斯〉摘自《JAZZ》
1947年。

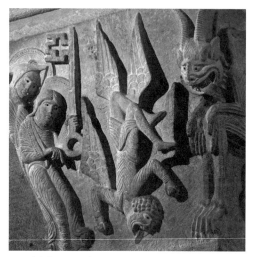

074.〈邪術士西門的墜落〉，12世紀，法國歐坦市的拉
札爾主教堂。

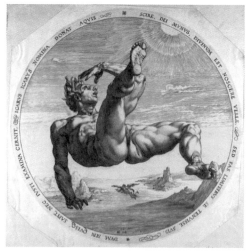

075. 亨德里克・戈爾齊烏斯〈伊卡洛斯〉，1588年。

牽手

英國知名的「皇后」合唱團，有首歌的副歌就是高唱「手牽手」。無論是親子、情人，還是朋友，牽手和搭肩一樣都表示關係親密，但也有像克拉那赫的〈不相稱的情侶〉（077）這般貪財的女人牽著老人的手。

耶穌基督救人時，也會牽對方的手。被釘死在十字架上的耶穌於三天後復活。這期間耶穌下到稱為「靈薄獄」的地獄邊緣，牽引尚未見過祂、從未聽過福音的好人們的靈魂。土耳其伊斯坦堡的科拉教堂，留有一整面東羅馬帝國晚期的精采壁畫，令人讚嘆不已。其中最引人注目的是亦稱為「復活」的〈下訪地獄〉（076）這部分壁畫。畫中的耶穌牽著亞當與夏娃的手，而站在夏娃棺木中的是她

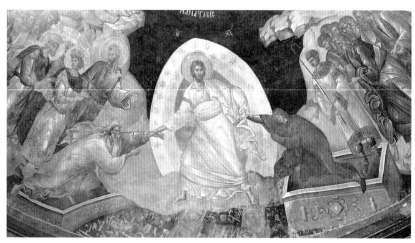

076.〈下訪地獄〉，14世紀，土耳其伊斯坦堡卡里耶博物館（科拉教堂）。

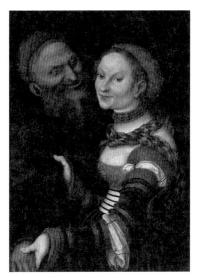

077. 老盧卡斯・克拉那赫〈不相稱的情侶〉，1525-1530年，法國貝桑松美術館。

078. 弗里得利希・奧韋爾貝克〈葉魯的女兒復活〉，1815年，德國柏林國立博物館繪畫陳列處。

兒子阿貝爾。

也有不少作品以耶穌讓掌管會堂的葉魯的女兒復活一事為主題，而且多是描繪耶穌牽著女孩的手。德國拿撒勒派畫家奧韋爾貝克（Johann Friedrich Overbeck）的水彩畫（078），就是描繪耶穌執起葉魯女兒的手，但臉色蒼白，緊閉雙眼的她似乎尚未清醒。

立誓時也會牽手。婚禮上一般都是新郎牽著新娘的手，一起向神立下誓言。

描繪這光景的名作就是揚・范・艾克（Jan van Eyck）的〈阿諾爾菲尼夫婦像〉（079），丈夫喬凡尼・阿諾爾菲尼牽著妻子喬安娜，為兩人的婚姻立下誓言。夫婦身後的鏡子映著兩人的背影與兩位觀禮人，鏡面還清楚寫著其中一位觀禮人，也就是畫家揚・范・艾克的署名與年紀。然而，畫中的丈夫不是用右手，而是用左手牽著妻子的右手，一直以來都被視為一大疑點。西方有所謂「神的右手，惡魔的左手」的說法，所以用左手牽對方的手是一種輕蔑行為。與揚・范・艾克同時期的畫家羅希爾・范・德・魏登（Rogier van der Weyden）的〈七聖事祭壇

畫〉也描繪了結婚場景，但畫中的丈夫是用右手牽著妻子的右手。有人說〈阿諾爾菲尼夫婦像〉是因為畫中人物阿諾爾菲尼離過婚，也有人說妻子出身貧寒，兩人身分地位懸殊之故，還有人說他的妻子貌似有孕在身等，但種種說法都遭反駁。

還有一說是認為畫中情景並非婚禮，而是訂婚儀式。目前最有力的說法是，畫中人物是阿諾爾菲尼的堂兄弟，他的妻子柯絲塔姿於繪製這幅畫的前一年過世，所以這幅畫是追悼亡妻的肖像畫，所以丈夫才會用左手牽著亡妻的手。再者，從畫中女人毫無血色的面容來看，這說法的確最合理。

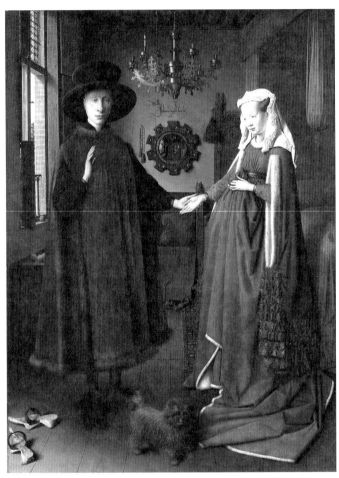

079. 揚・范・艾克〈阿諾爾菲尼夫婦像〉，1434年，英國倫敦國家藝廊。

搭肩

搭肩是無論情人還是朋友都會做的親密動作，喝醉的人也會搭著別人的肩被攙扶。魯本斯的作品（080）描繪喝醉的英雄海克力斯將雙手搭在男女半獸人薩提爾的肩上。

描繪男女搭肩的作品亦不少。北方文藝復興時期的畫家小漢斯・霍爾拜因（Hans Holbein）早期作品〈亞當與夏娃〉（081），描繪夏娃拿著偷嚐的禁果，表示兩人犯了罪。一臉愁苦的亞當搭著夏娃的肩，犯了原罪的兩人被逐出樂園，即將面對艱苦命運的同時，也感受到兩人互相羈絆的關係。

畢卡索的早期版畫〈窮困的一餐〉（083），描繪身形瘦削的男女面前放著一

小塊麵包與少許酒。男人露出像是霍爾拜因筆下的亞當那樣愁苦的表情，搭著女人的肩，女人卻像夏娃那樣若無其事，或許是她覺得愛情勝於麵包吧。

十九世紀德國浪漫派風景畫家弗雷德里希（Caspar David Friedrich）代表作〈凝望月亮的兩人〉（082），描繪在森林中眺望皎潔月色的情侶背影，女人輕輕搭著男人的肩。弗雷德里希以同樣構圖畫了幅兩名男子眺望月亮的作品，畫中也是一名男子輕輕搭著另一位男子的肩。看到美麗事物而深受感動時，不由得搭著好友的肩，一起享受這一刻的美好，這動作就是這意思吧。

同樣是德國畫家柯爾貝（Carl Wilhelm Kolbe）的版畫〈我仍然在阿卡迪亞〉（084），描繪一對男女搭肩站在森林中一座像是墓碑的紀念碑前方。這幅作品原文取自拉丁文格言「Et in Arcadia Ego」，意思是「我也在阿卡迪亞」。阿卡迪亞是希臘的一處荒僻之地，因為文藝復興時期詩人桑納扎羅（Jacopo Sannazaro）歌頌這裡是處處自然美好的理想國，遂成為文學與美術的常見題材。然而，這樣的理想國也有「死亡」的警告意味，因為「我也在阿卡迪亞」這句話就是死神所

言。巴洛克時期的義大利畫家圭爾奇諾（Guercino）等畫家，畫過墓室上頭有骷髏，下方記著這句銘文的構圖。然而，十七世紀法國畫家普桑也畫過這主題，但沒有畫骷髏，而是描繪一群牧羊人站在碑文前沉思的情景，充滿懷舊抒情氛圍。

普桑這幅作品十分有名，所以這句格言的意思也變成懷念過往，感嘆自己還身在理想國的意思。柯爾貝的版畫作品也具有同樣的感慨，一對男女在蒼鬱林中遙想過往未曾謀面的人。

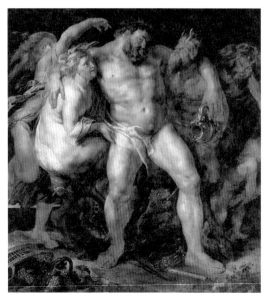

080. 魯本斯〈喝醉的海力克斯〉，1611年前後，德國德勒斯登美術館。

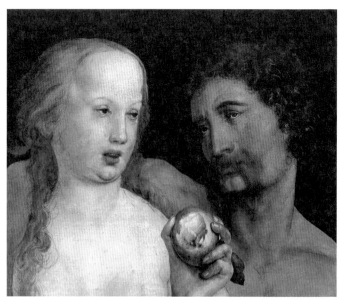

081. 小漢斯‧霍爾拜因〈亞當與夏娃〉，1517年，瑞士巴塞爾美術館。

082. 卡斯帕・大衛・弗雷德里希〈凝望月亮的兩人〉，1824年前後，德國柏林繪畫美術館。

083. 畢卡索〈窮困的一餐〉，1904年。

084. 卡爾・威廉・柯爾貝〈我仍然在阿卡迪亞〉，1801年。

遮羞

特定姿勢在西洋美術中，代表特定人物。義大利文藝復興時期畫家波提且利的〈維納斯的誕生〉（085）是眾所周知的名畫。從海中泡沫誕生，代表愛與美的女神維納斯被西風之神西菲洛斯吹至岸邊，由等在那裡的季節女神荷拉為其穿衣。站在畫面中央的維納斯是自古以來第一次被畫成裸身，藉以宣告古代文化的復興，但這裡請將目光放在她的姿勢。

維納斯用右手遮胸，左手掩著私處，這遮羞的姿勢是古羅馬的維納斯，以及其前身希臘女神阿芙羅黛蒂的典型姿勢，亦稱為「貞潔的維納斯（Venus pudica）」。從希臘化時代到羅馬時代，採這般姿勢的維納斯雕像可說不勝其

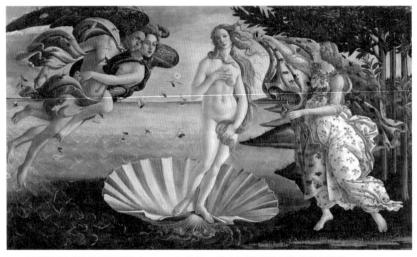

085. 波提且利〈維納斯的誕生〉，1485 年前後，義大利佛羅倫斯烏菲茲美術館。

086. 馬薩喬〈逐出樂園〉，1425年前後，義大利佛羅倫斯卡爾米內聖母大殿。

數。羅馬的卡皮托里尼博物館有〈卡皮托里尼的維納斯〉，佛羅倫斯的烏菲茲美術館則有〈梅迪奇的維納斯〉（087），皆為經典之作。

然而，隨著羅馬帝國滅亡，西歐成為基督教世界後，情勢幡然一變。《聖經》的故事成了中世紀的美術主題，不再創作古代世界特有的裸體藝術，甚至有不少雕刻品遭破壞。

但有個例外，少數表現《聖經》裡裸體登場的夏娃，通常套用了這個姿勢。

上帝最初創造的亞當與夏娃違背命令，偷嚐禁果。這是人類犯的第一個罪，也就是原罪，於是他們被逐出伊甸園。《聖經》記載他們偷嚐智慧樹的果實時，突然覺得赤裸著身子很羞恥，於是用無花果葉遮羞，結果用雙手遮住胸部與私處的動作，被視為符合犯了原罪後的夏娃會有的姿勢。儘管有不少古代的維納斯雕像，讓維納斯的經典動作成了雕刻女性裸體像最方便的範本，然而在中世紀，遮羞卻是夏娃的招牌動作。

早期文藝復興時期的畫家馬薩喬（Masaccio）的〈逐出樂園〉（086），描繪

被天使逐出樂園的亞當與夏娃。相較於難過得伸手掩面的亞當，夏娃則是以手遮掩胸部與私處。同時期的雅各布・奎爾奇亞（Jacopo della Quercia）的浮雕作品（088）也在描繪這主題，比起拚命抵抗天使的亞當，擺出遮羞姿勢的夏娃則是乖順離去。

正是波提且利的〈維納斯的誕生〉，讓這姿勢由夏娃回歸維納斯的經典之作。就某種意思來說，這幅畫也可稱為「維納斯的復活」，從此維納斯再次成為最受歡迎的創作主題之一；而且不只這姿勢，像是橫躺、擁抱等，維納斯以各種姿態現身於美術作品。

087.〈梅迪奇的維納斯〉,西
元前1世紀,義大利佛羅倫
斯烏菲茲美術館。

088. 雅各布‧奎爾奇亞〈逐出樂園〉,1435年前後,
義大利波隆納聖白托略大殿。

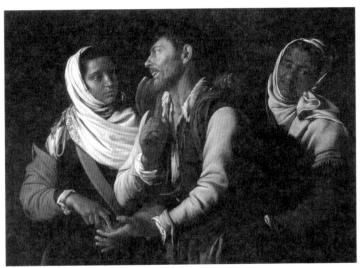

089. 西蒙・武埃〈女巫〉，1617年，義大利羅馬國立古代美術館。

嘲諷

世界各地都有愚弄別人、嘲諷別人時的習慣動作。日本也不例外，愚弄別人時，會向對方扮鬼臉，嘲笑對方活該，也常在電視節目看到對別人比中指，做出侮蔑對方的手勢。在英國，將大拇指和無名指連成圈，豎起食指、中指、小指，就是嘲諷、侮蔑對方的「shocker」手勢。這些動作都是把手指暗指性器，歐美向來有以性暗示侮辱對方的積習。日本少有這般惡意手勢，但在肢體語言發達的歐美國家有很多這樣的手勢與動作。

十七世紀法國畫家西蒙・武埃（Simon Vouet）的早期作品〈女巫〉（前一頁的089），描繪男人覬覦年輕吉普賽女巫的美色，色瞇瞇地瞅著對方。請注意站

在男人身後，伸出左手想偷竊錢袋的老婦人。老婦人視線面對觀者，右手彎曲的中指與無名指夾著大拇指，這手勢是嘲諷男人愚蠢，也帶有明顯的性暗示。

日文的「あかんべえ」就是翻開下眼皮、扮鬼臉，嘲笑對方的意思，不帶什麼性暗示；至於「吐舌」在很多地方都有嘲諷之意。荷蘭畫家特爾·布呂根（Hendrick Jansz ter Brugghen）描繪士兵對著遭逮捕的耶穌吐舌，侮辱祂（90）。吐舌這動作一向被視為幼稚行為，微微仰頭窺看低著頭的人，這動作更是讓人感受到嘲諷的惡意。

「嘲諷耶穌」這主題經常作為表現耶穌受難的題材。根據《聖經》記載，士兵們邊高喊：「猶太王萬歲！」邊給耶穌穿上紫色衣服，戴上荊棘冠，用蘆葦棒子敲祂的頭，還朝祂吐口水，惡意嘲諷一番。馬其頓聖喬治修道院的壁畫（091）就繪有這樣的情景，彈奏樂器的人，以及伸手拉著耶穌衣服之人的前方，有舞動著長袖的小孩；雖然孩子由下往上的視線與布呂根的作品有異曲同工之妙，但這姿勢相當獨特，應該是馬其頓一帶愚弄別人的特有姿勢。也有學者認為這姿勢可

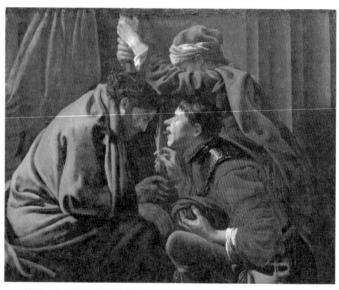

090.特爾・布呂根〈嘲諷耶穌〉，17世紀初，私人收藏。

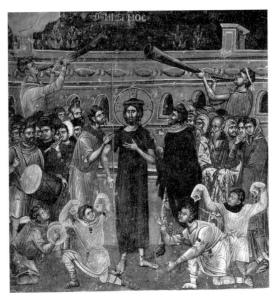

091.〈嘲諷耶穌〉1316-1318 年,馬其頓聖喬治修道院。

092. 安傑利科〈嘲諷耶穌〉,1440-1442 年,義大利佛羅倫斯聖馬可博物館。

能來自當時與羅馬帝國有所交流的中國人，這點值得深究。

關於這主題，義大利文藝復興時期畫家安傑利科（Beato Angelico）有幅畫風非常獨特的作品（092）。被蒙住雙眼的耶穌四周，繪有朝祂吐口水的男人的臉，還有漂浮在半空中的蘆葦棒與巴掌。對於這位被視為天使的修道士畫家來說，畫出如此野蠻的情景應該需要莫大勇氣吧。這也是一幅靜謐氛圍中，沁滿深沉哀傷的作品。

憤怒

我們總說，氣得渾身發抖。那麼氣到極點時，會做出什麼動作？最先想到的就是用力握拳吧。林布蘭筆下的參孫就是這麼做的（093）。《舊約聖經》中的參孫擁有超凡怪力，他執意要娶與以色人為敵的非利士女子為妻。沒想到婚宴當天起爭執，參孫一氣之下拂袖而去。後來跑去求未過門的妻子回心轉意，岳父卻不讓他進門。幾番周折後，女方決定嫁給參孫的朋友，妹妹代她嫁給參孫，此舉令他盛怒不已。林布蘭筆下的參孫一副怒不可遏，揮舞拳頭，威脅從窗戶探出頭的岳父。後來一心想報復的參孫野放三百隻尾巴綁著火炬的狐狼，非利士人還來不及收割的麥田瞬間陷入火海。

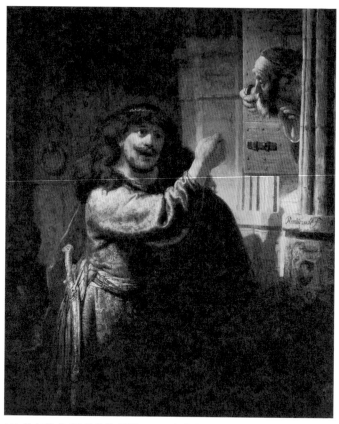

093. 林布蘭〈威脅岳父的參孫〉，1635 年前後，德國柏林繪畫美術館。

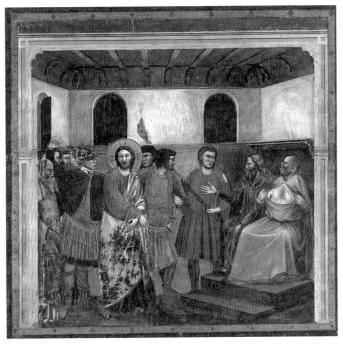

094. 喬托〈面對該亞法的耶穌〉，1304-1306年，義大利的斯克羅威尼禮拜堂。

雖然參孫揮拳盛怒的模樣令人印象深刻，但西方還有更強烈表達憤怒的動作，那就是撕裂自己的衣服。撕裂布這行為有斷絕、決裂的意思，而撕裂自己的衣服，表示憤慨至極。

《新約聖經》記載遭逮捕的耶穌被帶至大祭司該亞法面前，該亞法認為耶穌的回答冒瀆上帝，遂憤怒到撕裂身上的衣服。中世紀末的畫家喬托在義大利的斯克羅威尼禮拜堂繪製的壁畫（094），可以看到畫面右邊的該亞法敞開胸襟。十分寫實描述耶穌基督受難，由梅爾・吉勃遜執導的電影《受難記：最後的激情》中，也有一幕該亞法氣到撕裂衣服的場景。

斯克羅威尼禮拜堂另外還有兩件作品描繪了表達憤怒的動作，一是耶穌遭碟刑的場面，飛在耶穌左邊的天使用雙手扯破衣服，上方的天使攤開雙手表示悲嘆（參照十一頁）。看到救世主被釘在十字架上，深感悲傷的同時，也激起莫大的憤慨。

此外，壁畫下方畫有七美德與七惡德的擬人像，其中的「憤怒」是女子後

仰，用雙手撕破衣服，露出胸部的模樣（095）。中世紀以來，「憤怒」與「傲慢」、「貪欲」、「淫慾」、「嫉妒」、「暴食」、「怠惰」等，被視為七大罪。不論東西古今，憤怒都是被視為必須戒律的情感。我也會每天提醒自己切勿對別人亂發脾氣，只要撕破自己的衣服，發洩一下就行了。

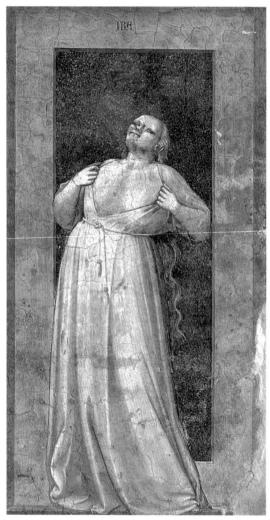

095. 喬托〈憤怒〉，1306年，義大利的斯克羅威尼禮拜堂。

悲痛

　　人在悲痛時，最常做的動作就是流淚、掩面哭泣。無論是哪個時代，最令人悲傷的事，莫過於身邊的親人過世。雖然國情不同，但一般認為喪禮上越多人哀傷哭泣越好，甚至有「哭喪女」這行業，當然也有作品以人物對著墓碑悲痛不已的情景為題材。

　　古希臘的墓碑與石棺上，刻著靜靜悼念墓主的女人——伊斯坦堡的考古學博物館裡，有一副打造於西元前四世紀中葉，非常著名的石棺〈哀悼的婦女石棺〉（098）。刻於石棺周圍的十八名婦人應該是亡者的妻妾，悲痛的模樣各異。推測長眠於石棺中的亡者應該是以喜好女色聞名的西頓王史托拉頓。刻在石棺上的婦

女群像，有人強忍悲傷，有人哭泣，有人則陷入沉思；這麼多女人為自己哭泣，躺在棺中的男人會怎麼想呢？

隨著時代演進，悲痛的表現更為強烈，最常看到的就是聖母與眾門徒為耶穌之死傷心欲絕的模樣。救世主被釘死在十字架上，雖然是為了拯救世人，但對耶穌身邊的人來說，卻是再也沒有比這更教人哀慟的事了。《聖經》並未記載眾人圍在耶穌遺體四周哀慟不已的場面，卻是美術作品非常喜歡表現的題材，也就是以「哀悼」或「聖殤」為名的主題。

佛教作品中，也有以菩薩與眾弟子、信眾、各種動物們圍在橫臥的釋迦牟尼四周，哀慟不已的「涅槃圖」，但表現悲痛的方式比較含蓄，像是以衣袖拭淚之類，反觀西洋的哀悼圖充滿各種較為表現悲痛的誇張動作。

以中世紀後期的喬托〈哀悼基督〉（096）為例。抱著耶穌基督的聖母上方是抹大拉的馬利亞，站在耶穌的腳邊，張開雙手的年輕男子可能是聖約翰，另有一群天使飛翔空中，有些張開雙手。張開雙手是表達近乎絕望的哀慟姿勢。

位於波隆納市中心的聖馬利亞教堂裡，有一座尼科洛（Nicolò dell'Arca）十五世紀末創作的群像雕刻（097），動作與神情的表現方式更為戲劇性。橫躺地上的耶穌遺體四周圍著六名哀慟逾恆的男女，最右邊張口哭喊的是抹大拉的馬利亞，衣襬隨風翻飛，看起來像是飛奔而至。她也是悲痛地張開雙手，表現出無盡的哀慟，這是造訪波隆納時必看的經典名作。

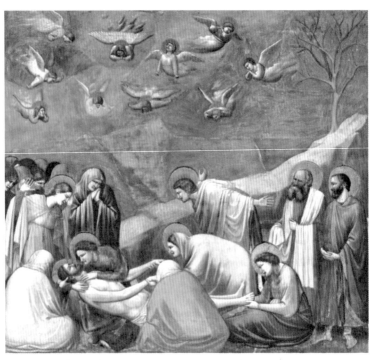

096. 喬托〈哀悼基督〉，1304-1306年，義大利斯克羅威尼禮拜堂。

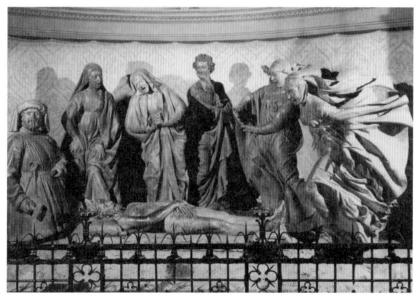

097.尼科洛〈哀悼基督〉,1462-1463年,義大利波隆納聖馬利亞教堂。

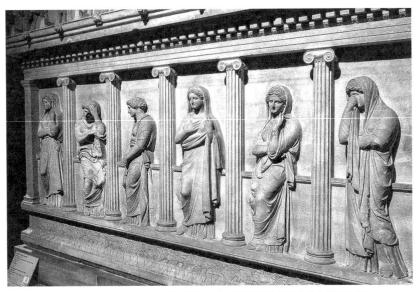

098.〈哀悼的婦女石棺〉局部，西元前4世紀，土耳其伊斯坦堡國立考古學博物館。

酒醉

人一旦喝醉就會和睡著一樣，變得毫無戒心。雖然喝醉有時是為了逃離日常瑣事與規範束縛，堪稱飲酒的一大樂趣，但也容易誤事，令人後悔莫及。西方人似乎在體質上不像日本人，極少有酒量差的人；但美術作品還是經常畫出酒醉者的模樣，不是醉到腳步踉蹌，就是醉倒昏睡、嘔吐的情景。

第一個喝醉的人類就是《創世紀》（《聖經》）的諾亞。平安逃離大洪水的諾亞耕田、搭建葡萄園、釀酒，卻因為喝多了，赤身裸體醉倒。他的小兒子含見狀，告訴兩位兄長；於是閃和雅弗為父親蓋上衣服，沒想到諾亞醒來後卻生氣地詛咒含的兒子迦南。喬凡尼・貝里尼的作品（099），描繪三兄弟圍繞著赤身裸

099. 喬凡尼・貝里尼〈諾亞酒醉〉，1515年前後，法國貝桑松美術館。

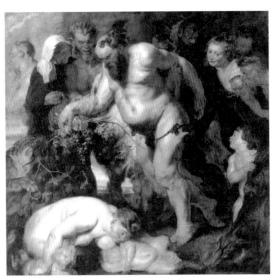

100. 魯本斯〈酒醉的西勒諾斯〉，1616-1617年，德國慕尼黑老繪畫陳列館。

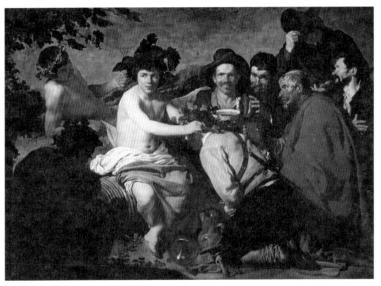

101. 維拉斯奎茲〈巴卡斯的勝利〉，1629年前後，西班牙馬德里普拉多美術館。

體的諾亞，蹲在中間的含還一臉嘲笑樣。因為被兒子瞧見自己的裸體，憤而詛咒孫子這一點實在令人費解，也是《聖經》不合理的疑點。《舊約聖經》也有因為喝醉而與女兒近親相姦的羅得，以及喝醉時，被女豪傑猶迪砍下首級的荷羅孚尼等，都是因為喝醉發生憾事的例子。

希臘神話中，酒醉次數最多的當屬酒神巴卡斯，作為巴卡斯凱旋遊行隊伍前導的他不是騎著驢子，就是在薩維斯的攙扶下，晃著圓滾身軀蹣蹣步行。魯本斯將西勒諾斯描繪得極其碩大（100），步履踉蹌的巨漢西勒諾斯絲毫沒察覺化身黑人的薩維斯偷捏他的大腿。

酒神巴卡斯是貪戀杯中物的代表人物。維拉斯奎茲（Diego Rodríguez de Silva y Velázquez）描繪喝得醉茫的年輕巴卡斯被授予勝利之冠的情景（101），圍著他的男人們無不醉得面紅耳赤，眼神迷茫。時至今日，西班牙酒吧裡喝酒的大叔們活脫脫就是這個樣子。

東方的代表人物則是詩人李白，亦稱酒仙。好友杜甫的〈飲中八仙歌〉詠

道：「李白一斗詩百篇」，意思就是李白喝一斗酒（約六公升），便能作詩百篇，而他酒醉的模樣也成了畫題「醉李白」。曾我蕭白描繪李白受唐玄宗之邀，一同遊船，李白卻喝得酩酊大醉的情景（102）。

日本的室町時代出現〈酒飯論繪卷〉（103）這般題材獨特的繪卷，且被臨摹無數次。繪卷畫有嗜酒如命的男人、不能飲酒的老饕男人，以及兩種都愛，但不過度放縱的男人，各有主張，展開論戰的模樣。其中論酒的場面描繪喝到嘔吐的男人，還有在兩名僕人的攙扶下打道回府的男人。儘管屢屢喝到醜態畢露，還是戒不了酒，這就是飲酒的奧妙吧。

102. 曾我蕭白〈醉李白圖屏風〉，18世紀後期，美國波士頓美術館。

103. 據說是狩野元信的作品〈酒飯論繪卷〉，16世紀，文化廳。

絕望

我們絕望時會做出什麼樣的舉動呢？自古以來，各式各樣的美術作品表現了人們陷入絕望的模樣。耶穌的遺體從十字架被放下來時，就能瞧見西洋美術如何以動作描繪人們悲痛、絕望的心情。

「最後的審判」堪稱最能清楚表現絕望模樣的創作題材。當世界末日來臨時，所有人都要接受神的審判，裁定要上天堂還是下地獄。相較於即將前往天堂，神情沉穩的人們，被裁定有罪，將要墮入地獄的人們則是以誇張的肢體動作，表現絕望與恐懼。

十四世紀中葉，一場黑死病奪走西方將近半數人命。當時厭世風潮興起，

出現許多描繪這主題的作品。最具代表性的就是位於比薩公墓，鮑納米科‧布法爾馬柯（Buonamico Buffalmacco）創作的大壁畫（104）。被打入地獄的罪人們縮著身子、合掌、掩面，露出各種絕望的模樣，還有幾個人以手遮口或是咬手指，都是絕望的典型動作。十五世紀北方文藝復興巨擘羅希爾‧范‧德‧魏登（Rogier van der Weyden）也有一幅描繪這主題的作品（106），前往地獄的男子一邊壓低身子往前走，一邊咬住自己的手。看來一個人絕望至極時，會下意識地將手塞進嘴裡。

以「最後的審判」為題的作品中，最有名的是義大利文藝復興極盛期的巨匠米開朗基羅的壁畫（105）。描繪被惡魔拖下地獄的人（其實是女人），無助地掩面。這般身子前傾，撐肘的姿勢也激發羅丹（Auguste Rodin）的靈感，創作出以但丁的《神曲》為藍本的曠世鉅作〈地獄之門〉（108）。畫作中央的人物像，後來成為羅丹的名作〈沉思者〉。據說當初這座雕像的人物設定就是但丁。

與〈地獄之門〉齊名的還有豎立於東京上野國立西洋美術館庭園的群像作品

〈加萊六義士〉（109）。這作品是紀念英法百年戰爭時，六位英勇抵抗英軍的加萊市市民，右邊的安德魯雙手抱頭，表現出絕望心境。

十九世紀英國畫家華茲（George Frederic Watts）的〈希望〉（107），描繪盲眼少女坐在小球體上，抱著一把破損的豎琴，或許她感受到的是黑暗與孤獨；既然如此，作品名稱用〈絕望〉不是比較適合嗎？但偏著頭的少女將耳朵貼近琴上僅剩的一根弦，傾聽此微聲音，表現出即便身處絕境也想感受希望的心境。

104. 鮑納米科・布法爾馬柯〈死神的勝利〉局部，14世紀中葉，義大利比薩的公墓。

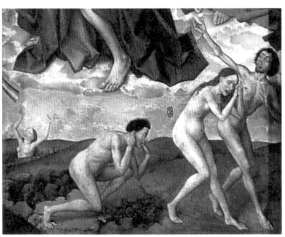

106. 羅希爾・范・德・魏登〈最後的審判〉局部，1445-1550年前後，法國伯恩濟貧院。

105. 米開朗基羅〈最後的審判〉局部，梵諦岡西斯汀教堂。

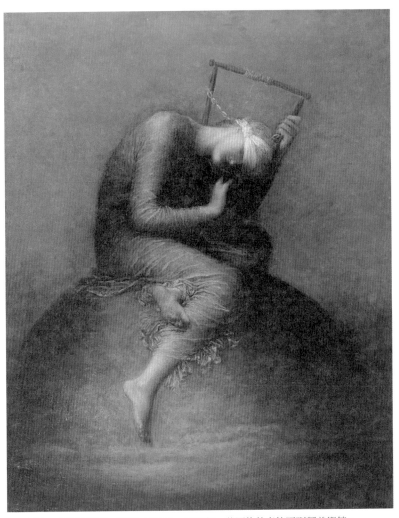

107. 喬治‧弗雷德列克‧華茲〈希望〉，1886年，英國倫敦泰特不列顛美術館。

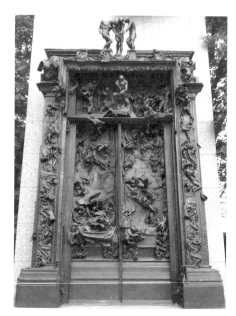

108. 羅丹〈地獄之門〉，1880-1890年前後，東京
國立西洋美術館。

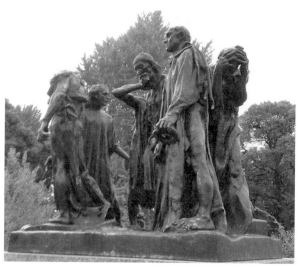

109. 羅丹〈加萊六義士〉，1888年，東京國立西洋美術館。

驚訝

驚訝時，會做出什麼動作呢？應該不少人想得到的是張開雙手吧。這動作和前述的「絕望」、「悲痛」很像。

〈前言〉述及達文西的〈最後的晚餐〉，眾門徒聽到耶穌突如其來的驚人之語，個個表現出亟欲辯解的動作，從左邊數來的第三位老者，雙手掌心朝向觀者，藉以表現出十分驚訝的心情（110）。

各種美術作品都能看到這種描繪驚訝的動作。十七世紀義大利畫家圭爾奇諾的〈愛彌亞與坦克雷德〉（111）就是一例。文藝復興時期非常流行的塔索（Torquato Tasso）的敘事詩〈解放了的耶路撒冷〉其中一節，描述伊斯蘭教的公

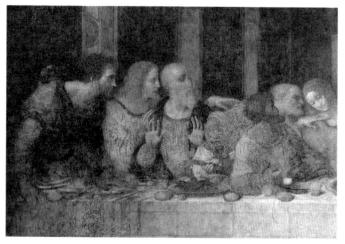

110. 達文西〈最後的晚餐〉局部，1498年，義大利米蘭恩寵聖母教堂。

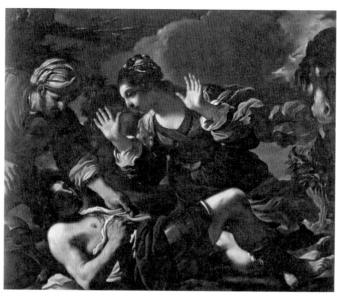

111. 圭爾奇諾〈愛彌亞與坦克雷德〉，1619年，私人收藏。

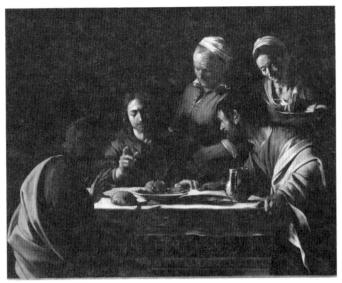

112. 卡拉瓦喬〈以馬忤斯的晚餐〉，1606年，義大利米蘭布雷拉美術館。

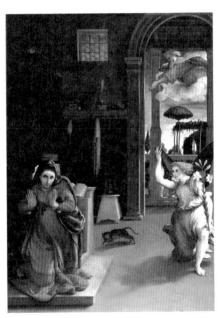

113. 羅倫佐‧洛托〈聖母領報〉，1534-1535年，
義大利雷卡納蒂美術館。

主愛彌亞，愛上敵方十字軍的騎士坦克雷德。聽聞情人受傷，趕至心愛的人身邊的愛彌亞剪掉自己的頭髮，為其包紮傷口。這幅畫描繪的是愛彌亞看到重傷倒地的坦克雷德，畫中舉起雙手的姿勢顯示她多麼驚嚇。

卡拉瓦喬的〈以馬忤斯的晚餐〉（112），描繪兩位門徒得知與他們共進晚餐的人竟然是復活的耶穌，深感訝異。卡拉瓦喬其實以這主題創作了兩幅作品。倫敦收藏的第一幅作品，描繪驚訝到不自覺站起身的門徒，以及張開雙手的門徒，動作都比較誇張。幾年後，卡拉瓦喬又畫了第二幅，畫面右邊的男子不由得身體前傾，左邊的男子則是驚愕得舉起雙手；畫中人物的動作較為克制，散發出靜謐的氛圍。

前言提及的羅倫佐・洛托的〈聖母領報〉（113）也是一例，因為天使到來而驚訝萬分的聖母舉起雙手，一臉錯愕又恐懼。

提到交雜著驚愕與恐懼的心情，還有十八世紀的畫家約瑟夫・萊特（Joseph Wright，又稱 Wright of Derby）的〈老人與死〉（114）。死神突然來找撿拾柴薪

的老人，嚇得他不禁瞠目抬手，這模樣讓人感受到他因死神突然現身而恐懼不已，但無論是誰都得面臨這一刻。

日本也有類似的表現手法。〈信貴山緣起繪卷〉的第一卷〈飛倉之卷〉，描繪信貴山僧侶命蓮的鉢載著有錢人家的米倉飛走，眾人嚇得追出去的著名場面（115）。畫中人物的動作都很誇張，尤其是一回到家，看到米袋飛回來的婦女一臉吃驚地張大嘴，高抬雙手。這驚訝的反應竟然和西方畫作有著異曲同工之妙，著實有趣。

114. 約瑟夫・萊特〈老人與死〉，1774年，美國哈特福沃茲沃思博物館。

115.〈信貴山緣起繪卷〉局部，1160年前後，奈良朝護孫子寺〔國寶〕。

吶喊

雖然美術作品無法傳達聲音，但可以用姿勢、動作「製造」出聲音感。有不少作品依據畫中人物的表情、動作，彷彿能聽見吶喊聲。

提到「吶喊」，任誰都會馬上想到孟克（Edvard Munch）最著名的作品（116）吧。摀住耳朵，身子扭曲，造型奇特的人物儼然成為一種絕望的典型，出現在漫畫等各種創作；但大家知道嗎？出聲喊叫不是畫裡的人物，做出那舉止的人正是孟克。他曾說：「我和兩位朋友走在路上，那時太陽西沉，天空突然染成火紅的天空仿若火舌與鮮血一般的紅色。我停下腳步，頓感疲累地倚著欄杆。火紅的天空仿若火舌與鮮血，掩沒藍黑色峽灣和城市。朋友繼續往前走，我卻怔怔地站在原地，焦慮地發

抖，因為我聽到大自然淒厲又無盡地吶喊。」

也就是說，孟克描繪的不是人在吶喊，而是更抽象、來自大自然的吶喊。他感受到充斥著詭異氣氛的世界發出的「聲音」而恐懼，不由得搗住耳朵。

孟克的作品是比較特殊的例子，也有直接「吶喊」的作品。墨西哥畫家西凱羅斯（David Alfaro Siqueiros）的作品彷彿聽得到震耳欲聾的尖叫聲（117），被《國家地理雜誌》刊載的非洲小孩照片為藍本，藉由兩張疊在一起的哭臉，傳神地呈現出哭喊聲響徹遠方的樣子。淪為戰爭犧牲者的孩子的悲痛哭喊中，蘊含著四處奔走的畫家堅決反戰的政治理念。與這幅畫同一年創作的還有一幅知名反戰畫，那就是畢卡索描繪朝天哭喊的女人的《格爾尼卡》。

我查找日本是否有彷彿聽得見吶喊、尖叫聲的作品，發現北海道東端，也就是國後島附近的別海町尾岱沼的白鳥台，有一座名為〈吶喊之像〉（118）的雕像。兒子與孫子站在拄著柺杖的老婦人身旁，一起朝國後島高喊：「還給我

們！」兒子做出我們吶喊時常做的手勢，所以很容易理解。這座雕像是山形企業家鈴木傳六，為了要求歸還北方領土運動而鑄造的，充分表達無論經過幾世代，要求歸還北方領土的決心，要求歸還四島是日本國民的共識。這座雕像的吶喊與孟克的〈吶喊〉成了強烈對比，是非常具體寫實的吶喊。

其他還有〈吶喊的肖像〉，這座題名相似的紀念碑位於鹿兒島縣櫻島的赤水展望廣場；但一聽說是二〇〇四年於此地舉行演唱會的長渕剛的紀念碑，頓時覺得有點掃興。

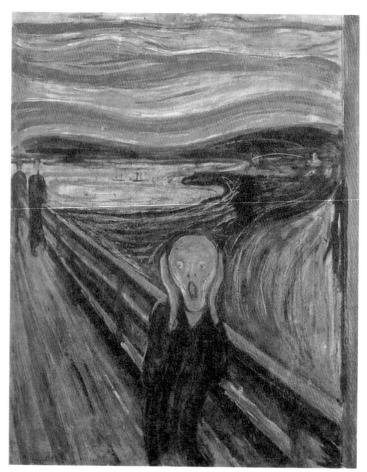

116. 孟克〈吶喊〉，1893年，挪威國立奧斯陸美術館。

117. 大衛・阿爾法羅・西凱羅斯〈尖叫的回聲〉，1937年，紐約近代美術館。

118. 西村忠〈吶喊之像〉（原型製作），1982年，北海道別海町。

笑

笑依程度不同，分為「微笑」、「笑」、「大笑」。英文表示「笑」的單字也細分為微笑的 smile、發出笑聲的 laugh、露齒笑的 grin，還有竊笑的 chuckle。

人在拍照時會自然露出笑容，光是嘴角微微上揚，臉上就能顯現神采與活力。十七世紀荷蘭數一數二的肖像畫家弗蘭斯·哈爾斯（Frans Hals）最喜歡描繪笑容，他那獨特鮮活的筆觸讓筆下人物多了幾分親切（119）。他另一幅作品〈酒吧的年輕男女〉（120）描繪舉杯的男人與滿面笑容依偎著他的女人，傳遞出幸福。

提到西洋美術的「笑容」，就會想到古希臘雕像的古風式微笑（archaic

119. 弗蘭斯‧哈爾斯〈孩子的笑容〉，1620-1625年，荷蘭海牙莫瑞泰斯皇家美術館。

120. 弗蘭斯‧哈爾斯〈酒吧的年輕男女〉，1623，紐約大都會博物館。

smile），以及著名的〈蒙娜麗莎的微笑〉，足見笑容這主題也有專屬的特定人物。古希臘哲學家德謨克利特（Democritus），因其開朗作風而有「笑的哲學家」的美稱；相較之下，生性憂鬱、文章艱澀難懂的赫拉克利特（Hērakleitos）則被稱為「哭的哲學家」。文藝復興極盛時期，以建築家身分活躍的伯拉孟特（Donato Bramante）早期作品（121），畫中兩位哲學家中間浮著一顆球，德謨克利特彷彿在嘲笑地球上的人們鎮日汲汲營營有多麼愚昧可笑。球是德謨克利特的代表物，也就是地球。相較於左邊哭喪著臉的赫拉克利特，德謨克利特彷彿在嘲笑地球上的人們鎮日汲汲營營有多麼愚昧可笑。

不過，美術作品極少描繪開口大笑。東方則有「虎溪三笑」這樣傳統的主題。隱居廬山的東晉高僧慧遠，決定此生不再渡過虎溪之橋；某日，他送前來造訪的詩人陶淵明與陸修靜離去，聊得忘情，不知不覺跟著渡過虎溪之橋，三人不禁大笑。曾我蕭白的〈虎溪三笑圖〉（123），筆下人物的詭異笑容是曾我蕭白的創作特色，令人印象深刻。

另一方面，二十世紀初的義大利未來主義畫家薄邱尼（Umberto Boccioni）

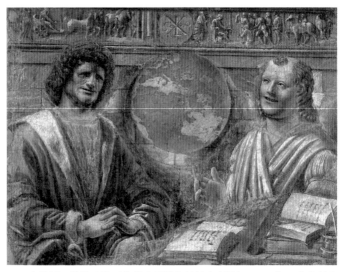

121. 多納托‧伯拉孟特〈德謨克利特與赫拉克利特〉，1477年，義大利米蘭布雷拉美術館。

122. 翁貝托・薄邱尼〈笑〉，1911年，紐約近代美術館。

留有名為〈笑〉（122）的畫作。畫中主角是看似身處咖啡館的女子，但儼然與酒杯、香菸等混為一體。畫家要表現的不單是主角的笑容與姿態，還有當下的熱鬧氛圍，堪稱十分實驗性的作品。

最後要介紹的是美國普普藝術巨匠李奇登斯坦（Roy Lichtenstein）筆下的少女笑容（124）。雖然張嘴、露出白牙的漫畫風格手法，少了傳統藝術富含的深厚底蘊，但他的作品是利用網點與原色調等印刷特色，加上技巧與媒材，精心呈現而成。單純的漫畫風格，強而有力的表現方式，與其說彷彿聽到笑聲，更讓人有種仿若靜止於一刻的古怪。看來在媒體日益發達的現代社會，無論是笑還是悲傷都能加以風格化。

123. 曾我蕭白〈虎溪三笑圖〉，1768年前後，美國波士頓美術館。

124. 羅伊・李奇登斯坦〈鏡中少女〉，1964年，美國
克羅拉多州Powers Collection。

祈願

一般來說，不分古今東西方，向神佛祈願時都會雙手合握，這的確是最普遍的祈願手勢。只要是日本人，應該都曾向神社、佛壇、遺照、墳墓等閉眼合掌祈願，也常在教堂看到人們雙手交握胸前，向神祈禱的樣子。雖然沒有規定哪種姿勢才正確，但一般祈願的姿勢都是低頭、閉眼，雙手交合。

不過，如同《聖經》記載：「無論在何處，請舉起純潔的手，向神祈禱。」（《提摩太前書》第二章第八節），原本基督教的祈禱姿勢是仰頭望天，張開雙手，手掌朝上，稱為「orans」（祈禱）。

雖然在古代這是敗者表示投降的姿勢，但後來卻從求饒演變成祈願的姿勢。

166

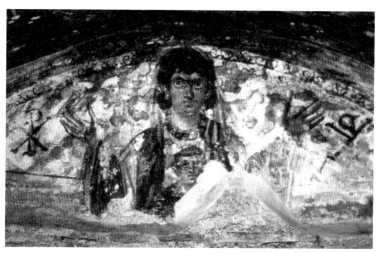

125.〈聖母子〉，4世紀前後，羅馬馬烏斯地下公墓。

至於美術領域裡則是於西元一千年前後，祈願的姿勢變成合掌，據說這是北方日耳曼民族的慣有動作。倒是伊斯蘭教的祈願姿勢一直是朝天伸出雙手，稱為「都阿」（duà），或許這姿勢源自《提摩太前書》提到的「orans」。

基督教創立之初，被羅馬帝國視為禁教。那時信徒們只能在稱為「catacombe」的地下公墓偷偷繪製壁畫，亦是基督教美術的濫觴。壁畫上常見張開雙手的 orans 祈禱姿勢的聖母與聖人的圖像（125）。

雖然後來一般的祈願姿勢都是合掌，但表現耶穌、聖母昇天，以及殉教前的聖人、聖女們時，還是多採 orans 祈禱姿勢。似乎因為這是較為古老的祈願姿勢，而且也讓人聯想到雙手張開，被釘在十字架上的耶穌基督，所以偏好採這姿勢表現。

文藝復興時期的巨擘提香（Tiziano Vecellio）的處女作〈聖母昇天圖〉（126），是描繪聖母昇天那一刻的曠世鉅作。畫中的聖母張開雙手，似乎有些驚訝地仰頭望天，向在天堂等著她的上帝祈願；雖然最下方仰望聖母的一群使徒

中，也有人合掌向聖母祈願，但祈願的主角是聖母。

巴洛克時期畫家吉多・雷尼，筆下的聖女塞西利亞也是採張開雙手的祈願姿勢。音樂守護神塞西利亞出身古羅馬時代的貴族世家，但她成為基督徒後，飽受酷刑拷問，最後和未婚夫威廉勒斯一起遭斬首。吉多・雷尼的〈戴冠的聖塞西利亞〉（127），背景是現在成了教堂的塞西利亞住處的浴場。她在熱騰蒸氣中接受拷問，此時天使現身，賜花冠給有婚約的兩人。站在管風琴前方的聖女塞西利亞張開雙手的祈願姿勢顯然比合掌更具戲劇效果。

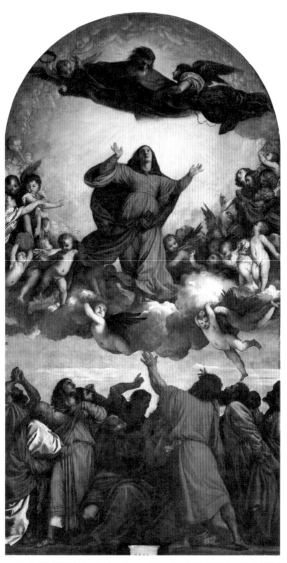

126. 提香〈聖母昇天圖〉，1515-1518年，威尼斯聖方濟會榮耀
聖母聖殿。

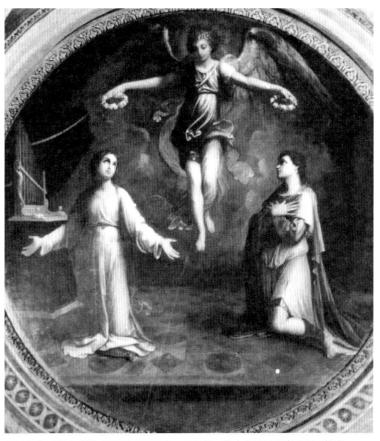

127. 吉多・雷尼〈戴冠的聖塞西利亞〉，1601年，義大利羅馬聖塞西利亞教堂。

祝福

大多數人拍照時習慣比Ｖ，要是沒這手勢的話，可能不少人拍照時，會不知道該擺什麼姿勢吧。這手勢之所以廣為流傳，本來是因為第二次世界大戰贏得勝利的同盟國，尤其是英國首相邱吉爾發表勝利宣言時，比了這個手勢。後來這手勢又搭配反戰運動的「Love and Peace」口號，風靡全世界。日本於一九七〇年代開始流行這手勢，但不知何故去掉了「love」。

西洋繪畫並未出現Ｖ手勢，只有類似動作。例如，達文西的〈聖母領報〉（128），畫中天使的右手手勢表示祝福的意思。祝福本來是神賜予人們的恩惠，人們再將神的恩惠給予他人。一般常見有基督教稱為「按手禮」（samak）的祝

福儀式（參照〈摸頭〉），也常看到輕輕立起右手的食指、中指與大拇指，其他兩指彎曲的祝福手勢。

美術表現方面，五世紀前後發展起來的基督像表現手法有一大特色，以據說是最早的基督像，也就是西奈山的聖凱薩琳修道院修道院珍藏的聖像（129）為例，舉起右手表示祝福，左手則拿著《聖經》。隨著時代更迭，基督像也會拿著打開的《聖經》，然後一般都會寫上「我是世界的光」這句出自《約翰福音》的聖言。

雅科波・貝里尼（Jacopo Bellini）的作品（130），描繪被聖母抱在懷裡的小耶穌，畫面下方還繪了個小小的委託者像。基督年幼時便自覺自己是救世主，如同〈神聖之手〉這單元介紹的卡拉瓦喬的作品〈洛雷托聖母〉（參照二二五頁），畫中的小耶穌也是舉起右手，彎曲手指，祝福跪地的巡禮者。

除了耶穌基督，天使與聖人們的雕像也有祝福的手勢，像是達文西〈聖母領報〉的天使加百列，以及梵諦岡聖彼得大教堂的聖彼得銅像（131）均是最好的

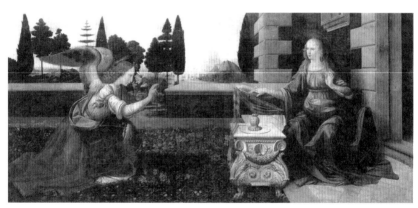

128. 達文西〈聖母領報〉，1472-1473年，義大利佛羅倫斯烏菲茲美術館。

129.〈基督〉，5世紀，埃及西奈
半島聖凱薩琳修道院。

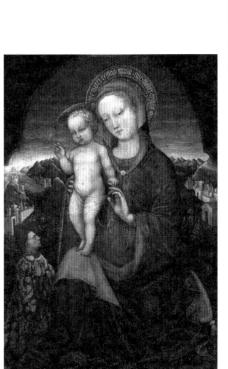

130. 雅科波‧貝里尼〈祝福埃斯特家族的聖母
子〉，1450年前後，巴黎羅浮宮。

例子。另一方面，雖然聖母馬利亞是救世主的生母，上帝卻沒賜給祂任何特殊力量，所以聖母馬利亞沒有祝福他人的手勢。

日本於戰國時代傳入許多與基督教有關的圖像。〈南蠻屏風〉（132）描繪的天主堂裡也有模仿這手勢的基督像，想必當時的基督徒亦是藉此得到神的祝福吧。

我認為這個祝福手勢或許就是Ｖ手勢的源起吧。各位下次拍照時，不妨比這手勢。

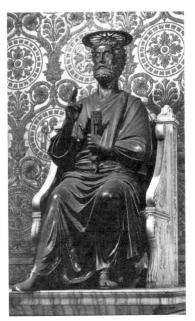

131. 康比歐〈聖彼得〉，1300年前後，
梵諦岡聖彼得大教堂。

132. 狩野內膳〈南蠻屏風〉局部，17世紀，神戶市立博物館〔重要文化財〕。

端坐

現在不少年輕人都視挺直背脊地坐著是件苦差事，但我認為這是最有氣勢的坐姿；尤其是習武、學藝，或是舉行宗教儀式、做法事時都必須端坐。其實近代以前很少看到有人採這種坐姿，都是盤腿坐或跪坐，佛像、人物像也多採雙腳交疊的跏趺坐，〈觀楓圖屏風〉（133）裡穿著窄袖便服的婦女們就是這般坐姿。

端坐到一半改以雙膝跪地，後腳跟立起，便成了「跪坐」。這是參拜神佛、晉見皇帝、將軍等特殊場合採取的姿勢。

院政時期（十一世紀末到十二世紀末）的佛畫名作〈阿彌陀聖眾來迎圖〉（134），描繪為乘著飛雲的阿彌陀如來做前導的觀音菩薩手捧蓮華台，呈跪坐。

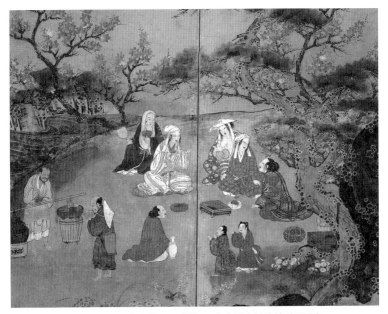

133. 狩野秀賴〈觀楓圖屏風〉局部，16世紀，東京國立博物館〔國寶〕。

134. 〈阿彌陀聖眾來迎圖〉中間一幅的局部，12
世紀，和歌山有志八幡講十八箇院〔國寶〕。

京都三千院極樂往生院供奉的勢至菩薩像與觀音菩薩像，就是具體化呈跪坐姿的觀音菩薩，表現出菩薩引渡往生者前往西方極樂世界的慈悲心。

奈良興福寺南圓堂的國寶，亦即康慶一門製作的法相六祖像（137），每兩尊為一組，分別採跏趺坐、跪坐、立膝等三種坐姿來表現，人物容貌也不盡相同。

據說端坐之所以成為日本一般坐姿，是因為江戶時代榻榻米普及化的緣故。

士農工商階級的肖像畫與浮世繪，採端坐姿勢表現的比例增加。山跡鶴嶺繪製的圓山應舉肖像畫（138）就是採端坐姿勢，生動傳達應舉一板一眼的個性。尾形光琳的〈中村內藏助像〉（139）則是描繪贊助他的金主稍稍放鬆的端坐模樣。

反觀西方一提到坐姿，就會想到椅子，雖然西方沒有所謂的端坐，不過繪畫作品有出現類似的姿勢。譬如，米開朗基羅的早期繪畫代表作〈聖家族〉（又稱〈多尼圓幅〉，135），聖母採「側身跪坐」，從聖約瑟手上接過小耶穌。

像這樣直接坐在地上的聖母稱為「謙虛的聖母」，表現聖母虛懷若谷的偉大情

180

懷。聖母原本就是從遠古的大地之母信仰發展而來，所以坐在地上的聖母也具有大地之母的含意。

除了聖母，安德烈亞・德爾・薩爾托（Andrea del Sarto）描繪多幅關於「聖殤」的作品中，可以看到雙膝跪地的抹大拉的馬利亞（136）。自知罪孽深重的她得到耶穌的赦免，從此便跟隨耶穌，成為最忠誠的信徒；但她不像聖母與聖約翰那樣觸摸耶穌的遺體，而是讓耶穌的雙腳放在她腿上，雙手交握。畫家藉這姿勢凸顯她的謙虛與虔誠信仰。其實西方亦然，雙膝著地跪坐一向予人彬彬有禮的印象。

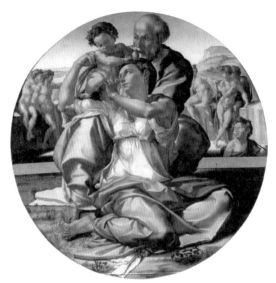

135. 米開朗基羅〈聖家族〉，1560 年前後，義
大利佛羅倫斯烏菲茲美術館。

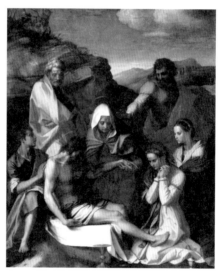

136. 安德烈亞‧德爾‧薩爾托〈聖殤〉，1524
年，義大利佛羅倫斯碧提美術館。

137. 康慶與其工房〈玄房像〉，1188-1193年，
奈良興福寺南圓堂〔國寶〕。

139. 尾形光琳〈中村內藏助
像〉，1704年，奈良大和文
華館〔重要文化財〕。

138. 山跡鶴嶺〈圓山應舉像〉，18-19
世紀，私人收藏。

下跪

下跪（土下座）在日本是表達至深歉意的道歉方式，好比前陣子大受歡迎的電視劇《半澤直樹》頻頻出現下跪的場面。爆出醜聞的企業領導人、政治人物在記者會上都會做這動作。坊間還流行下跪上班族造型的公仔，我也收集了不少個。

不過和前述的「端坐」一樣，這種道歉方式近代才普及。像是中國的「叩首之禮」與佛教的「五體投地」等，都是雙膝著地，磕頭碰地。基本上，下跪這動作也是雙膝著地，壓低身子，向神佛或地位崇高之人表達恭順之意。

西洋美術也能看到雙膝著地，膜拜的姿勢。《聖經》記載來自東方三賢士向

小耶穌「跪拜」，這場面是美術作品常見的題材，但大多數都是描繪賢士抬頭看著耶穌，低頭的似乎只有達文西這幅未完成的作品（140），可以看到聖母腳邊有位低著頭的賢士。

諾亞方舟最近也改拍成電影，諾亞躲過大洪水之劫後，向上帝獻祭表達謝意。法國畫家塞巴斯蒂安・波登（Sebastien Bourdon）的〈諾亞的獻祭〉（141）便是描繪此情景，畫中的諾亞跪著低頭祈禱。

以實際人物為藍本的作品有描繪諾曼第王朝的宰相喬治斯向聖母下跪膜拜的鑲嵌畫（142）。喬治斯在西西里島的巴勒摩建蓋留有中世紀華麗鑲嵌藝術的拉瑪爾特拉納教堂，雖然後世將宰相修補成烏龜的模樣，但低頭伏跪的姿勢更能凸顯信仰上帝的虔誠心。

我查找與下跪姿勢有關的日本繪畫作品，發現安政大地震（一八五四年）之後有許多祈求別再發生地震的浮世繪版畫〈鯰繪〉（143）。擬人化的鯰魚在江戶時代奉祀的諸神面前懺悔謝罪，還被要求在悔過書上畫押。

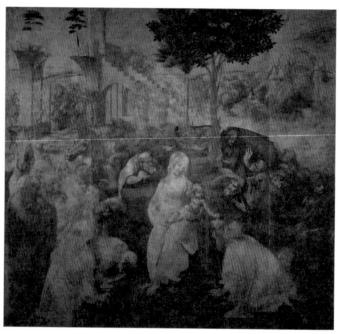

140. 達文西〈三賢士的朝拜〉，1481-1482年，義大利佛羅倫斯烏菲茲美術
館。

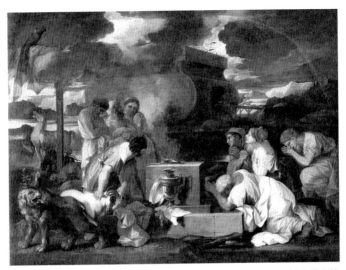

141. 塞巴斯蒂安‧波登〈諾亞的獻祭〉，1650年，俄羅斯莫斯科普希金博物館。

142.〈聖母與喬治斯〉，1150年前後，義大利巴勒摩拉瑪爾特拉納教堂。

至於雕刻方面，關西不就有一尊名符其實的「下跪像」嗎？就是立於京阪三条車站前的高山彥九郎銅像（144）。被視為寬政三奇人之一的高山彥九郎是位巡訪諸國、一心推崇尊王思想的思想家。他每次回到京都，必定朝天皇所在的御所下跪遙拜。這尊銅像就是以他下跪遙拜的樣子為創作藍本，時至今日成為著名地標。「六點在下跪像前面見哦！」不知這尊銅像是誰、只會相約在此碰面的學生們先向教導你們的老師道歉吧。

143. 〈八百萬神御守護末代地震降伏之圖〉，1855年，東京大學綜合圖書館（石本選粹）

144. 伊藤五百龜〈高山彥九郎像〉，1961年，京都市。

抱膝坐

前面介紹了「端坐」、「下跪」等姿勢，這次再來探討一下坐姿吧。要是沒有椅子可坐時，通常會坐在地上，雙腳伸直或是雙膝立起。這時雙膝立起，雙手抱膝的坐姿稱為「抱膝坐」。我在尋找有描繪這姿勢的西洋美術作品時，發現抱膝坐比端坐這姿勢好找多了。但不可思議的是，幾乎找不到有描繪這姿勢的日本作品。

在日本依地域不同，「抱膝坐」的說法也不一樣，像是「體操坐」、「山形坐」等。關西的主流說法是「三角坐」，名古屋出身的我最近一直都把這姿勢想成「體育館坐」。「抱膝坐」的說法之所以多與體育有關，可能是因為體育課、

190

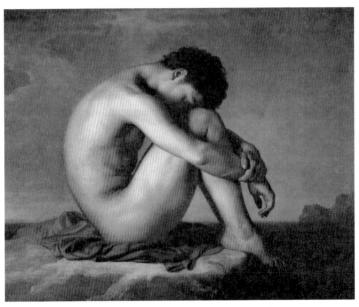

145. 依波利特・弗隆德罕〈海濱裸男〉，1836年，巴黎羅浮宮。

朝會時，學生都是採這種坐姿的緣故吧。其實這是坐在地上時最安穩的坐法，而且世界各地都看得到有人採這種坐姿。不過歐美似乎對於這種坐姿沒什麼特定說法。

文藝復興早期的畫家皮耶羅‧德拉‧弗朗西斯卡（Piero della Francesca）的〈基督復活〉（147），左下方的士兵就是一例。這幅畫描繪授命徹夜看守耶穌之墓的士兵們打瞌睡的情景，畫面最左邊男人的坐姿是雙膝立起，以手覆面。從側面看去整個人呈三角形，這種幾何學的姿勢果然出自也是數學家的弗朗西斯卡之手。

十九世紀畫家依波利特‧弗隆德罕（Hippolyte Flandrin）的〈海濱裸男〉（145），沒有特定的故事或主題，只畫了一位雙手抱膝，蜷縮身子，坐在海邊的年輕男子，深獲好評。還被拿破崙三世收購，成了這位畫家的代表作。呈現圓形姿態與清晰輪廓，承襲老師多米尼克‧安格爾（Jean-Auguste-Dominique Ingres）最講究的輪廓完整性，呈現典型的新古典主義畫派的風格。

深受印象派影響，新印象派代表畫家之一的秀拉（Georges Seurat），早期代表作〈阿尼埃爾浴場〉（146），也描繪了抱膝坐的少年。一群男人趁著假日或坐或躺，眺望塞納河的畫面瀰漫著不可思議的靜謐氛圍，最左邊抱膝坐的少年讓畫面呈現獨特的均衡與秩序。

抱膝坐除了是最安穩的形體之外，也因為學生上體育課多採這坐姿，無疑是追求秩序美學的古典主義畫家喜歡的風格。然而馬內（Edouard Manet）的名作〈草地上的午餐〉（148）卻反其道而行。面對觀者的裸婦坐姿慵懶，並非規矩的抱膝坐，雖說這幅畫的構圖是參考神話故事的畫作，但即便現在看來還是不太正經。描繪裸體的〈草地上的午餐〉發表當時還爆發醜聞，更讓裸婦這姿勢予人傷風敗俗的印象。

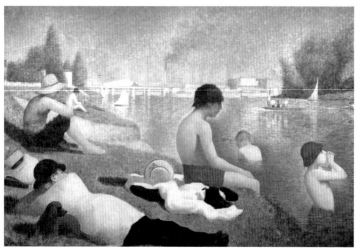

146. 喬治・秀拉〈阿尼埃爾浴場〉，1883-1884年，英國倫敦國家藝廊。

147. 皮耶羅・德拉・弗朗西斯卡〈基督復活〉，1463-1465
年，義大利聖塞波爾克羅市立美術館。

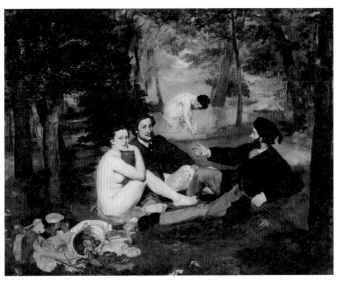

148. 愛德華・馬內〈草地上的午餐〉，1863年，巴黎奧賽美術館。

打瞌睡

外國人看到日本一大早的通勤電車上，大部分坐著的人都在打瞌睡的光景，驚訝不已。有些拉著吊環的人也能打瞌睡，看來日本人嚴重睡眠不足。

西洋美術自古以來就有不少與「睡覺的人」有關的作品，率先想到的是「沉睡的美女」、「沉睡的裸女」等主題，因為欣賞美女與裸女是男性的根本欲望，也因此一絲不掛，展現美體的女人會刻意擺出各種姿勢。

《聖經》裡最有名的就是徹夜看守耶穌遺體的士兵們打盹的情景（「抱膝坐」單元也有介紹）。復活的耶穌離開墓室，士兵們發現時，墓室早已沒有人。畫家以步出墓室的耶穌站在一群正在睡覺的士兵上方來表現。此外，耶穌遭羅馬士兵

196

逮捕前，也有與打瞌睡有關的情景。耶穌吃完最後的晚餐之後前往橄欖山祈禱，正值生死交關，同行的三位門徒卻睡得不醒人事，可能是因為用完餐又酒過三巡的關係。曼特尼亞（Andrea Mantegna）的〈客西馬尼園的禱告〉（149）描繪門徒們靠在一起睡著了。左邊的彼得與正中央的約翰還酣睡似的張著嘴，這幅畫已然超越打瞌睡這主題，精采表現出耶穌接受命運後內心的孤獨，以及門徒們已然背離的心態。

維梅爾的〈沉睡的女子〉（150）堪稱描繪打瞌睡情景的名作。不過這幅畫也具有荷蘭繪畫慣有的醒世作用，勸誡世人切勿怠惰，但透過維梅爾特獨特的簡約構圖，絲毫嗅不到說教意味，反而像是日常一景。

令人想到打瞌睡情景的畫作還有十九世紀英國畫家約翰・艾佛雷特・米萊（Sir John Everett Millais）的系列作〈初次說教〉（151），描繪畫家的五歲女兒艾菲一臉緊張地聽著別人說教，但〈第二次說教〉（152）中的她卻心情放鬆地睡著了。表現出孩子難敵睡魔的可愛模樣。

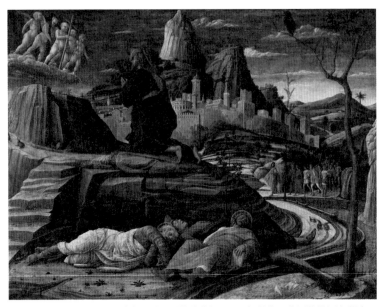

149. 安德烈亞‧曼特尼亞〈客西馬尼園的禱告〉，1459年前後，英國倫敦國家藝廊。

150. 維梅爾〈沉睡的女子〉，1667年前後，紐約
大都會美術館。

151. 約翰‧艾佛雷特‧米萊
〈初次說教〉，1863年，英
國倫敦市政廳藝廊。

152. 約翰‧艾佛雷特‧米萊〈第二次說教〉，
1864年，英國倫敦市政廳藝廊。

東方的「四睡圖」也是以睡覺為主題，描繪唐代傳奇禪僧豐干與寒山、拾得，以及老虎靠在一起睡覺的模樣，以此比喻禪意的「無我」。鎌倉末期活躍於中國元代的日本高僧，後來客死異鄉的默庵的水墨畫（153），描繪豐干等人以虎為枕而眠的情景。淡墨色的圓滑畫風，讓畫中人物仿似療癒感十足的吉祥物。

無論古今東西方，描繪卸下心防的打瞌睡畫作大多帶給觀者安心與閒適感。

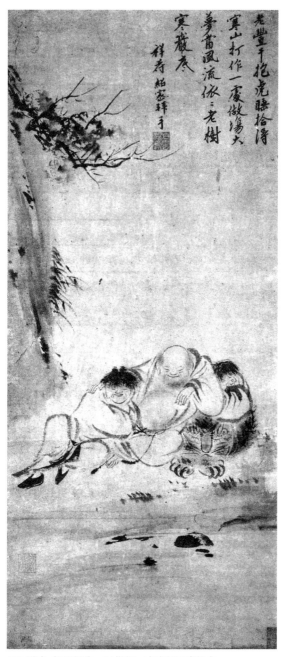

老豐干抱虎睡拾得

寒山打作一處做湯火

夢當風流依三老樹

寒巖寒

祥壽紹崟拜手

153. 默庵〈四睡圖〉，14世紀，東京前田育德會。

躺

躺著看電視、看書是一件多麼愜意的事，但西方人不是躺在地上，而是躺在沙發、床或是貴妃椅等家具上。最有名的作品就是雅克・路易・大衛（Jacques-Louis David）的〈雷加米埃夫人〉（154）。雖然這幅畫尚未完成，但畫中人物躺在貴妃椅上的姿勢，還是詮釋出閒適心境與繪者之間的親密感。

其實西洋美術的代表性躺姿，非女性裸體莫屬。無法抵抗地心引力，沒有防備地躺著的模樣，最適合用畫筆表現女性裸體的美與性感。即便畫的是超現實的神話世界，橫躺在地的美女構圖也很自然。

十九世紀流行的東方主義也常見超現實又性感的圖像，好比雷諾瓦的〈宮

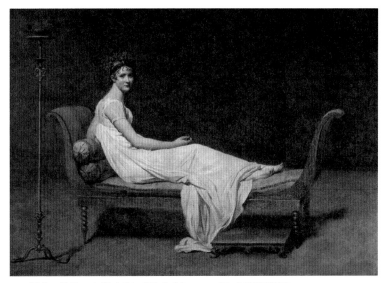

154. 雅克・路易・大衛〈雷加米埃夫人〉，1800年，巴黎羅浮宮。

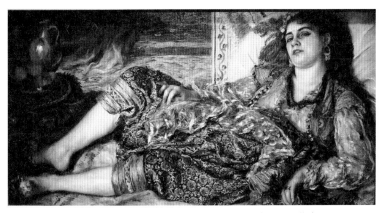

155. 皮耶・奧古斯都・雷諾瓦〈宮女〉，1870年，美國華盛頓國家藝廊。

女〉（155），雖然畫中斜躺的女人穿著衣服，卻散發出裸女一般的慵懶、頹廢氣息。當時的西方世界非常憧憬美女雲集的中東皇室後宮，畫中的女人彷彿沐浴在充滿欲望的男人目光中，露出慵懶的魅惑神情。

相反的，一想到男人的躺姿，只會聯想到傲慢、懶散等字眼。浪漫主義畫家德拉克洛瓦（Ferdinand Victor Eugène Delacroix）的經典作〈薩達那帕拉之死〉（156），畫中躺在床上的亞述王召集寵妃與愛妾們，再將她們一個個殺害。這位亞述王以殘暴、蠻橫著稱，後來遭謀反者殺害。撐肘橫躺的姿勢，表現出身為一國之君的傲慢與自甘墮落。

老彼得・布勒哲爾的〈懶人天堂〉（157）堪稱怠惰的極致表現。成天暴飲暴食，住在虛構國度的男人們，無論貴族還是農民、士兵個個皆發懶躺著的模樣。提到怠惰，還會想到德國畫家卡爾・施皮茲韋格（Carl Spitzweg）的〈貧窮詩人〉（158）。描繪詩人躺在閣樓房間裡的床上，啣著羽毛筆，吟詩的模樣。吊掛的傘是為了接屋頂的漏水，顯示詩人的生活捉襟見肘。看來無論是哪個

時代，光靠藝術創作吃飯不是件容易的事。

二十世紀美國普普藝術畫家湯姆‧韋塞爾曼（Tom Wesselmann）的系列作品〈偉大的美國裸體 #50〉其中一幅是以隻手夾著香菸，悠閒地側躺在客廳的美國女子為主角的拼貼畫（159）。女子身後貼著名畫複製品，架上擺著收音機、薑汁汽水瓶等實物，表現六〇年代便利又舒適的美國社會。畫中女性不同於作為男人欲望對象的裸體女人，而是謳歌大眾消費生活的表徵。雖然現在我們的生活也十分便利舒適，卻總覺得有股莫名的空虛。

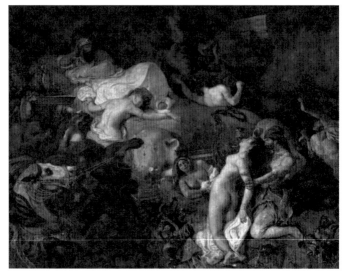

156. 德拉克洛瓦〈薩達那帕拉之死〉，1827-1828年，巴黎羅浮宮。

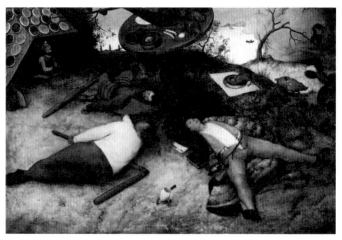

157. 老彼得‧布勒哲爾〈懶人天堂〉，1567年，德國慕尼黑老繪畫陳列館。

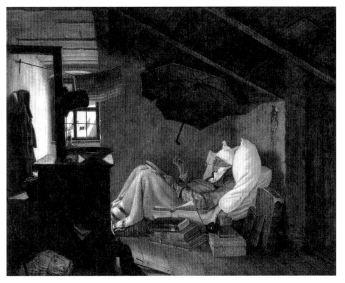

158. 卡爾・施皮茲韋格〈貧窮詩人〉，1839年，德國柏林繪畫美術館。

159. 湯姆・韋塞爾曼〈偉大的美國裸體 #50〉，1963年，美國克羅拉多州 Powers Collection。

托腮

一到春天，就會流行因為無法適應新環境而變得無精打采的「五月病」。其實每逢連假過後，不少人會有憂鬱傾向。憂鬱症也稱為「心的感冒」，可說是一種現代社會的文明病。與其托腮愁苦，不如去美術館晃晃吧。

隻手撐臉的動作稱為托腮，自古希臘以來，便常在西洋美術作品看到這動作，通常用來表現「憂鬱」或「冥想」狀態。最著名的作品是杜勒（Albrecht Dürer）的版畫〈憂鬱Ⅰ〉（163）。杜勒以中世紀以來認為一個人的氣質依體液分為四種的學說為基礎，創作了這幅「憂鬱氣質」。而這氣質也與文藝復興以降的創造性、藝術家有所關聯。藉由有一對翅膀的女人拿著的圓規，表現為何讓她

散發一股憂鬱氣質的「幾何學」，看來被四散工具包圍的女人正悶頭等待創作靈感來臨吧。

巴洛克畫家多梅尼科・費蒂（Domenico Fetti）也深受杜勒影響，畫了一幅關於這主題的作品（160）。除了四周散放著代表幾何學的圓規與書籍之外，還有畫筆、石膏像等代表藝術的物品。畫中女子捧著骷髏頭，也表現出思考死亡的冥想模樣。

托腮在基督教文化中，由表現憂鬱氣質轉變成死亡冥想的主題，好比聖女抹大拉的馬利亞捧著骷髏頭冥想的模樣，就是經常被創作的題材。有「燭光畫家」美稱的法國畫家拉圖爾（Georges de la Tour）筆下的聖女將手擱在膝上的骷髏頭，隻手托腮，凝望搖曳的燭火（161）。畫中的她正懺悔著以往的罪過，思考死亡與神一事。

作品以「絕望」為題聞名的雕刻家羅丹的〈沉思者〉，也用了托腮冥想的姿勢。這尊雕像原本是作為鉅作〈地獄之門〉的一部分，所以應該是表現男子苦思

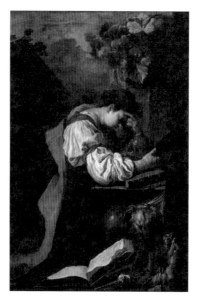

160. 多梅尼科‧費蒂〈憂鬱〉，1618年，
威尼斯學院美術館。

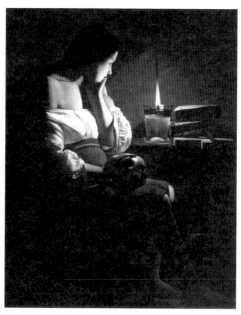

161. 拉圖爾〈燭光前的抹大拉的馬利亞〉，1640年前
後，美國洛杉磯郡立美術館。

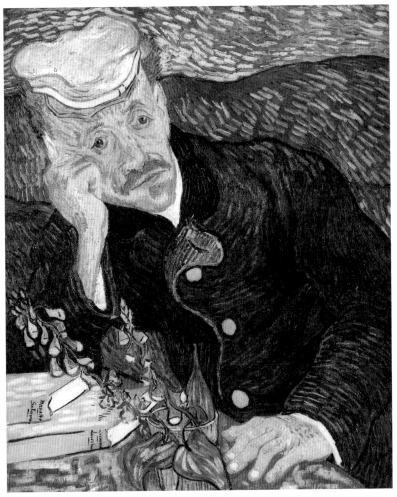

162. 梵谷〈嘉舍醫師的畫像〉，1890年，私人收藏。

死亡一事的作品。提到雕刻冥想姿態的作品，也會聯想到日本與韓國的彌勒菩薩半跏思惟像，以及如意輪觀音像。無論東西方，托腮的姿勢都是暗示內心有所糾葛，也予人知性感。

梵谷（Vincent Willem van Gogh）晚年描繪照顧他的精神科醫師嘉舍的肖像時，也是採托腮姿勢。他想以此讓人聯想到學者、藝術家，如此富有知性的姿勢稱頌恩人。這幅肖像畫（162）成了梵谷的遺物，被納粹從德國美術館強取豪奪後輾轉了好幾手，泡沫經濟時期被日本某企業社長以二十四億日圓購得，一時蔚為話題；然而這位社長身歿後，這幅畫又立刻被賣到國外。此外，在奧賽美術館收藏了這幅畫的第二版本，強烈被懷疑是贋品，且以作畫者是嘉舍醫師的兒子的說法可信度最高。畫中的醫師似乎永遠無法掙脫煩惱的泥沼。

163. 阿爾布雷西特‧杜勒〈憂鬱I〉，1514年。

宣誓

舉凡球賽、運動會都會有「選手宣誓」的程序。宣誓時，以掌心朝下，手腕與手指往前伸直的動作居多，這動作叫「羅馬式敬禮」，有種純粹又肅穆的感覺。一九二〇年代之後，勢力抬頭的義大利法西斯黨，與德國納粹黨敬禮時也是採這姿勢，所以這動作亦稱為「納粹式敬禮」。但第二次大戰結束後，要是在公開場合做這動作可是會被視為危險份子。現在恐怕只有日本體育界在宣誓時，還做這個動作。

出現羅馬式敬禮的著名美術作品有法國新古典主義的代表人物之一，雅克‧路易‧大衛的〈荷拉斯兄弟之誓〉（164）。這幅作品發表於法國大革命前夕，大

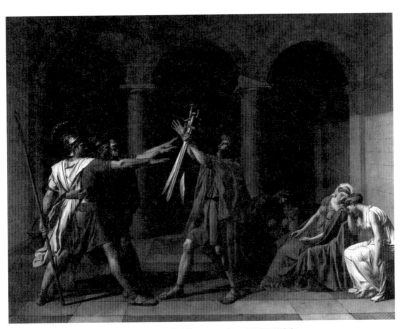

164. 雅克‧路易‧大衛〈荷拉斯兄弟之誓〉，1771年，巴黎羅浮宮。

獲好評。此畫描繪羅軍與敵軍阿魯巴派出來的代表決鬥的羅馬三兄弟出陣前，發誓務必凱旋歸來。據說羅馬式敬禮因而再次風行，足見這幅作品多麼令人印象深刻。

一般認為大衛創作〈荷拉斯兄弟之誓〉是受到稍早之前，賈克・安東尼・博弗（Jacques-Antoine, Beaufort）的〈布魯塔斯之誓〉（165）影響。這幅畫描繪三名男子為了替遭王子玷污而自殺的貞潔婦女路克蕾蒂亞報仇，誓言要將國王拉下王位。他們站在路克蕾蒂亞的遺體旁，一隻手伸向斜下方，擺出看起來像比賽前圍在一起互相加油打氣的陣勢。

拿破崙比法西斯黨更早試圖復興古羅馬儀式禮節。他的御用畫家班凡努提（Pietro Benvenuti）的作品（166），描繪耶拿戰役中被擊潰的普魯士士兵舉手發誓效忠拿破崙，只見這位一世梟雄滿臉得意。看來無論是拿破崙還是畫家都深受大衛作品的影響。

那麼，反抗羅馬帝國之人的宣誓手勢又是如何呢？林布蘭的晚年鉅作〈西維利斯的謀反〉（167），描繪荷蘭人的祖先，也就是巴達維亞人的首領叛亂前的誓

師場面。有些人將自己的劍與戴著王冠，失去一眼的西非利斯的劍相疊，也有人舉起杯子或手。這幅為了掛在阿姆斯特丹市政廳而創作，約六公尺長的大作卻遭批評退回。也許是為了方便出售，林布蘭竟然將退回的畫作裁去四分之三，所以我們現在看到的是四分之一的版本。有別於表現毅然決心的〈荷拉斯兄弟之誓〉，林布蘭的這幅作品讓人感受到各懷鬼胎的欲念。

現在法庭宣誓、國家元首就職典禮上常見的宣誓手勢，是左手按於胸前，舉起右手，掌心朝外。大衛的〈球場宣誓〉（168）就描繪了舉起右手宣誓的模樣。這幅畫描繪引爆法國大革命的法國國會議員宣誓的情景，不曉得東京奧運會由誰，又是以什麼樣的手勢宣誓呢？

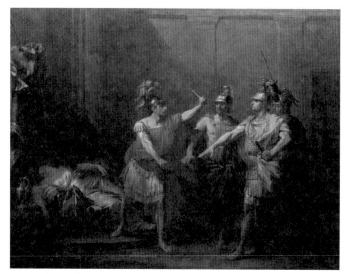

165. 賈克・安東尼・博弗〈布魯塔斯之誓〉，1771年，法國尼維爾菲雷德列克・布朗達美術館。

166. 皮特羅・班凡努提〈薩克遜人之誓〉，1812年，義大利佛羅倫斯碧提美術館。

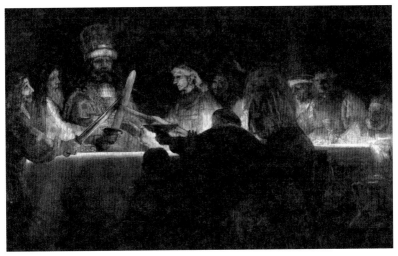

167. 林布蘭〈西非利斯的謀反〉，1662年，瑞典斯哥爾摩國立美術館。

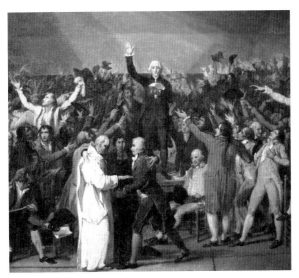

168. 據說是雅克·路易·大衛的作品〈球場宣誓〉局部，1791年，巴黎卡那瓦雷博物館。

神聖之手

以手按胸，表示對神的忠誠。像是世足賽等眾人齊唱國歌時，選手們都會比這手勢。例如「捫心自問」的意思就是以手按胸，靜下心來，反省檢討的意思。

艾爾・葛雷柯的〈懺悔的抹大拉的馬利亞〉（169），也是右手按胸。抹大拉的馬利亞原本是個罪孽深重的女人（有一說是妓女），某日巧遇耶穌，決心改過向善，成為耶穌基督最忠誠的門徒。她也是最先見到耶穌復活的人，所以抹大拉的馬利亞被視為最理想的女性典範，也是最受擁戴的聖女。

據說耶穌身歿後，她隱居南法的博納山，也在那裡度過餘生。畫中描繪沐浴在神之光中的聖女懺悔自己的前半生，左手擱在骷髏和《聖經》上，暗示她一直

都在研讀《聖經》，思考死亡一事。另一方面，她那手指微張的右手按著胸口，意指反省自己的人生與罪孽。請注意她的手指，中指與無名指緊貼的手勢看起來非常優雅。

葛雷柯的作品經常出現這手勢。光是二〇一三年於日本舉辦的「艾爾・葛雷柯展」，我就發現約莫十幅作品都畫了這手勢。葛雷柯於西班牙托雷多的出道作〈脫掉基督的外衣〉（170），畫面中央的耶穌基督的中指與無名指也是緊貼著，以手按胸，仰望上天。

這手勢稱為「神聖之手」，不僅葛雷柯，拉斐爾、帕米賈尼諾（Parmigianino）等，十六世紀的義大利畫家也會描繪這手勢。卡拉瓦喬的〈洛雷托聖母〉（171），聖母抱著小耶穌的手也是呈現這手勢。

自古以來，以手按胸這動作就是表示信仰虔誠的意思。那麼，為何這動作具有神聖的意思呢？其實並不清楚緣由。或許因為這不是什麼很自然的手勢，況且手指緊貼比全都張開看起來優雅，便定調用來表現神與聖人的形象吧。

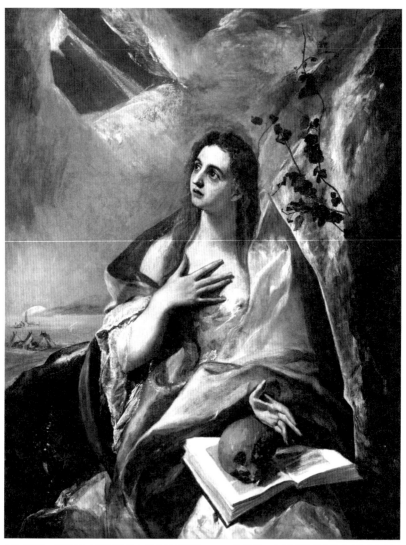

169. 艾爾‧葛雷柯〈懺悔的抹大拉的馬利亞〉，1567年前後，匈牙利布達佩斯國立美術館。

170. 艾爾・葛雷柯〈脫掉基督的外衣〉，1577-1579年，西班牙托雷多大教堂。

日本的古美術品並沒有所謂的「神聖之手」，直到大正時代，才有竹久夢二的〈黑船屋〉（172），畫中抱著黑貓的女子左手就是這手勢。其實戰後的漫畫也常出現這手勢，只是與神聖性什麼的無關。以手塚治虫為首，這手勢出現在各類型漫畫，有興趣的人不妨找找。

171. 卡拉瓦喬〈洛雷托聖母〉，1604-1605年，義大利羅馬聖奧斯丁教堂。

172. 竹久夢二〈黑船屋〉，1919年，竹久夢二伊香保紀念館。

翹腳

翹腳坐是常見的坐姿。不管是天氣晴朗的公園長椅，還是空蕩的電車上都能見到有人採這坐姿，有人覺得看起來很優雅，也有人覺得傲慢。

西洋美術作品中，翹腳的畫中人物幾乎都是男性，比方在沒有桌子的情況下，翹腳當桌面寫東西就是一種方式。拉斐爾的著名壁畫〈雅典學院〉（173）繪有一位翹著腳，認真書寫的年輕人，大抵都會採這姿勢描繪書寫福音書的作者。十七世紀初，卡拉瓦喬受羅馬教會所託而繪製的〈聖馬太與天使〉（178），畫中的聖人翹著腳，在天使的引導下書寫福音書。沒想到教會拒收這幅畫，要求卡拉瓦喬重新繪製。要說這幅畫哪裡不行呢？總之，就是不合禮儀。畫中男人不

僅大剌剌地露腳，腳尖還朝前，感覺會踢到進行彌撒儀式的祭司的臉。重新繪製的作品（參照二四一頁的185）目前依舊裝飾於教堂中，聖人跪立在矮凳上，衣服也覆住膝蓋。第一幅後來被收藏家買下，成為柏林美術館的館藏，無奈第二次大戰結束後不翼而飛。

蹺腳常用於男性肖像畫。魯本斯與新婚妻子一同入畫的自畫像（175），畫家一手持劍，蹺著腳，坐姿十分優雅。

二十世紀初，以長脖子的獨特肖像畫而聞名的莫迪里亞尼（Amedeo Clemente Modigliani）也常常描繪蹺腳，〈卓洛斯基肖像〉（174）便是代表作。莫迪里亞尼為了感謝這位畫商朋友義無反顧關照他這個出身波蘭，家道中落又潦倒的畫家，傾注心力繪了這幅畫。畫中人物雙手交疊，蹺著腳，看起來像個優雅貴族。

反觀女性蹺腳的例子多見於裸體的作品。好比電影《艾曼紐夫人》的施維亞‧姬絲桃，以及《第六感追緝令》的莎朗‧史東，女性蹺起修長勻稱的美腿，

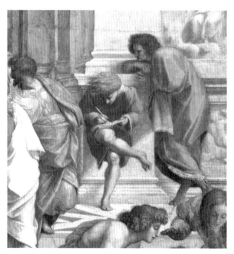

173. 拉斐爾〈雅典學院〉局部，1509年，梵諦岡
使徒宮。

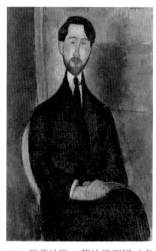

175. 魯本斯〈與妻子在金銀花涼亭中的
雙人自畫像〉，1609-1610，德國慕尼黑
老繪畫陳列館。

174. 亞美迪歐‧莫迪里亞尼〈卓
洛斯基肖像〉，1919年，巴西聖
保羅美術館。

176. 弗朗索瓦・布歇〈沐浴中的雅典娜〉，1742年，巴黎羅浮宮。

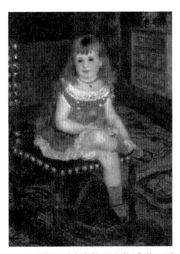

177. 雷諾瓦〈坐在椅子上的喬琪・夏龐蒂〉，1876年，石橋財團普利司通美術館。

多麼性感誘人。法國洛可可畫家弗朗索瓦‧布歇（François Boucher）的代表作〈沐浴中的雅典娜〉（176），描繪沐浴後的狩獵女神雅典娜在侍女尼芬的服侍下梳妝打理的情景。宛若少女的雅典娜展現白皙水嫩的裸體美，蹺腳的姿勢散發誘人的妖嬈感。

這姿勢無論男女都讓人覺得是成熟大人才會做的動作，但是雷諾瓦受到布歇的影響，創作的肖像畫〈坐在椅子上的喬琪‧夏龐蒂〉（177），畫中的女孩是經營出版社的帕多隆的女兒，四歲女孩蹺腳的模樣非但沒有裝成熟的感覺，反而更顯可愛。

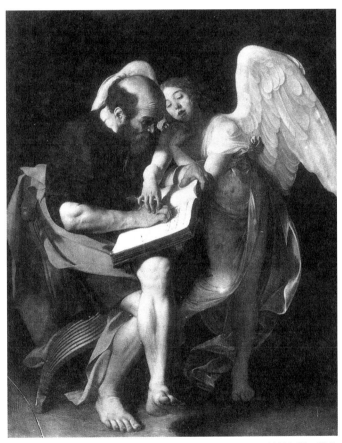

178. 卡拉瓦喬〈聖馬太與天使（第一作）〉，1602年，德國柏林凱撒‧腓特烈博物館的舊有收藏品。

雙手交臂

常聽聞雙手交臂時，看哪隻手在上面，可以分析這個人的個性之類的說法。

還有一說是當著別人面前雙手交臂，表示拒絕、威脅對方或自我防禦的意思。其實大部分場合只是出於習慣動作而已，我覺得不必太相信這些說法。

美術作品也會描繪畫中人物雙手交臂的樣子，而且大多用於表現生氣或肖像畫。前者的代表作是俄羅斯國民畫家列賓初次挑戰的歷史畫鉅作〈索菲亞公主〉（179）。索菲亞公主因為謀反，而被弟弟彼得大帝幽禁於修道院。手下的士兵正在窗外被處絞刑，一臉怒氣的她雙手交臂，一副不可一世。這姿勢的確很適合表現索菲亞公主的滿腔憤怒。

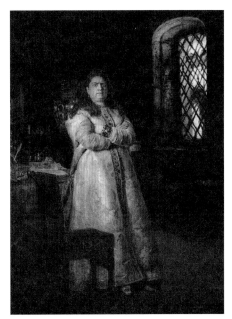

179. 伊利亞・列賓〈索菲亞公主〉，1879年，俄
羅斯莫斯科國立特列季亞科夫美術館。

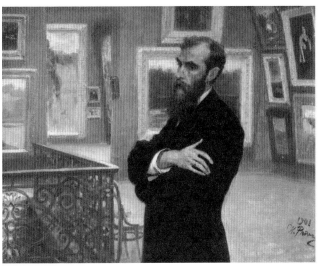

180. 伊利亞・列賓〈特列季亞科夫肖像〉，1901年，俄羅斯莫斯科國立
特列季亞科夫美術館。

列賓為他的贊助者收藏家特列季亞科夫（Pavel Mikhailovich Tretyakov）繪製的肖像畫，也是採雙手交臂的姿勢（180）。肖像畫用這姿勢呈現，予人一種深謀遠慮又威嚴的印象。約翰・艾佛雷特・米萊為十九世紀英國首屈一指的政治家班傑明・迪斯雷利（Benjamin Disraeli）繪製的肖像畫（183），畫中的迪斯雷利也是雙手交臂，一派氣定神閒。這幅肖像畫完成後不久，迪斯雷利便撒手人寰。身為政治手腕一流的保守黨大老，畫中的他卻看似散發包容一切的沉靜威嚴感。

塞尚（Paul Cézanne）晚年也以無名男子為模特兒，繪製採雙手交臂姿勢的肖像畫（184）。看向斜上方的男人面容彷彿從不同角度捕捉似的，雙手交臂的姿勢表現出這名男子的頑固與強烈自尊心。

也會有不生氣、不耍威嚴卻雙手交臂的時候。美國肖像畫家吉爾伯特・斯圖爾特（Gilbert Charles Stuart）旅居倫敦的作品（181），描繪雙手交臂的男子滑冰。吉爾伯特接受來自蘇格蘭的年輕男子威廉・格蘭登的委託，為他繪製全身肖

234

像畫。無奈吉爾伯特苦思不出什麼入畫的理想姿勢，深陷創作瓶頸。於是天氣嚴寒的某日，因為格蘭登擺姿勢擺了好久，實在耐不住寒，兩人遂前往海德公園散步，發現蛇形湖湖面結冰。這時，吉爾伯特突然靈光乍現，請格蘭登站在結冰的湖面上，讓他素描滑冰的模樣。結果這幅肖像畫深獲好評，也拓展了吉爾伯特的名聲。畫中模特兒雙手交臂的模樣一點也不威嚴，反而演繹出輕盈感。

岡田三郎助繪製的婦人像（182），則是從旁捕捉身穿一九三〇年代日本十分流行的中國服飾、雙手交臂的女人身姿。因為是用岩繪具（日本畫的畫材）繪於畫布上的作品，所以有種獨特質感。題外話，這個不適合和服的姿勢倒是頗適合中國服飾。

181. 吉爾伯特·斯圖爾特〈滑冰男人〉,1782年,華盛頓國家藝廊。

182. 岡田三郎助〈婦人半身像〉,1936年,東京國立近代美術館。

183. 約翰‧艾佛雷特‧米萊〈班傑明‧迪斯
雷利肖像〉，1881年，英國倫敦國立肖像畫美
術館。

184. 保羅‧塞尚〈雙手交臂的男人〉，1895-
1900年，紐約古根漢美術館。

用手指數數

大家知道嗎？用手指數數的方法依國情不同而有所差異。日本人是「彎曲手指數數」，也就是張開手掌，從大拇指、食指、中指依序彎曲手指數數。反觀西方的數數就不一樣了。從握著的拳頭開始，大拇指、食指、中指等依序伸出，而且手指伸出的順序依國家不同也不一樣，還有用另一隻手扳開握緊的手指數數的方法。

畫作也會描繪這樣的動作，譬如卡拉瓦喬的〈聖馬太與天使〉（185），描繪書寫《聖經》的聖人被天使灌輸靈感的情景。浮在半空中的天使，用右手扳開左手的食指，這動作意味著「第一」，一般解讀為暗示聖馬太執筆的《馬太福音》

是《新約聖經》的第一部。還有一說是，因為這部福音書的開頭詳述耶穌基督的家譜，所以天使這手勢是在細數順序。同為十七世紀義大利畫家吉多‧雷尼的〈女巫〉（186）也是採這手勢。所謂女巫（sibyl）是指異教時代告知耶穌基督即將到來的女預言者，畫中的女巫仰頭望天，彷彿逐一確認神的叮囑，揪著張開的左手的食指。

德國巨匠杜勒前往義大利旅行時繪製的〈與博士辯論的耶穌基督〉（187），畫中被神殿的博士們圍住的少年耶穌做出數數的手勢，藉以表現祂針對博士的質疑逐一辯證。

約瑟夫是《舊約聖經‧創世紀》裡提及的人物，遭兄弟憎恨的他被賣至埃及淪為奴隸。後來無辜入獄的他替同房的新犯人，也就是負責伺候法老王酒食的僕役解夢。約瑟夫告訴牢友，夢到三枝結滿葡萄的藤蔓，並將其榨汁給法老王飲下的夢境暗示他三日後將復職，並為法老王斟酒。貝納多‧斯特羅奇的作品（188）描繪約瑟夫伸出左手的食指、中指與大拇指，表示三這數字。

約瑟夫因為替牢友解夢，而得到再替法老王解夢的機會。某天，法老王夢到七頭瘦牛吃光一頭肥牛，以及七根結實纍纍的稻穗被七根枯萎稻穗吞沒的夢境。

於是約瑟夫解釋這夢境是暗指七年大豐收之後，接著會鬧七年飢荒，並建議法老王於豐收期間儲備穀物糧食。柯內留斯（Peter von Cornelius）的作品（189），畫中的約瑟夫張開左手，右手只伸出食指與大拇指，表示七這數字。

瞭解西方獨特的數數方式，便能解讀作品中的數字，也能推理畫作的主題。

240

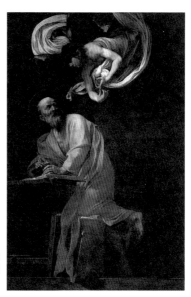

185. 卡拉瓦喬〈聖馬太與天使〉，1603年，義大利羅馬聖王路易教堂。

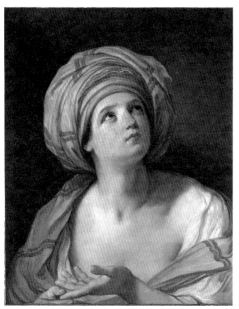

186. 吉多・雷尼〈女巫〉，1635-1636年，義大利國立波隆納畫廊。

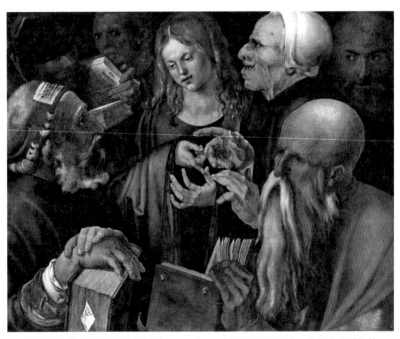

187. 杜勒〈與博士辯論的耶穌基督〉，1506年，西班牙馬德里提森·伯尼米薩博物館。

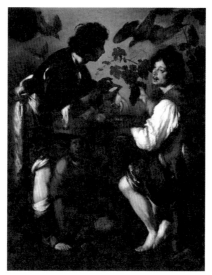

188. 貝納多・斯特羅奇〈約瑟夫解夢〉，
1626年，義大利熱那亞，私人收藏。

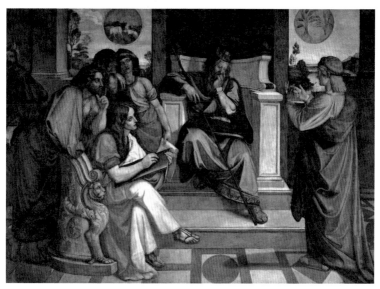

189. 彼得・馮・柯內留斯〈約瑟夫為法老王解夢〉，1817年，德國柏林繪畫美術館。

摸頭

我們看到可愛的小孩，會想摸摸他們的頭，這動作在日本、歐美都是一種習慣動作。我不曉得現在如何，但以往日本人帶著年幼孩子去義大利旅遊時，當地人看到小孩都會說：「好可愛喔！」自然地摸摸孩子的頭。但太過熱情也是件麻煩事，好比不少人去寺院參拜時，都會摸摸佛像的頭，所以有些寺院會貼出警告標語：「摸了不會得到恩賜。」畢竟這動作會加速佛像的耗損。

《聖經》提及耶穌基督經常「把手放在他人的頭上」。例如，荷蘭畫家尼可拉斯・馬斯（Nicolaes Maes）的作品（190）。身著紅衣的耶穌基督執起孩子的手，慈愛地摸摸他的頭。「把手放在他人的頭上」這動作在基督教稱為「按

手」，也就是給予祝福的意思。畫中的耶穌基督把手放在隨父母前來的孩子頭上，就是賜福予他。

此外，耶穌治療病人時，也會把手放在他們的頭上，這應該是一種賜予超自然力量的動作。使徒彼得與保羅也會把手放在他人的頭上，亦即召喚聖靈的意思。使徒保羅起初是迫害基督教徒的一方，某天突然聽到耶穌的聲音而決定受洗，成為基督徒。保羅因為追捕耶穌而遭擊倒失明，後來名叫亞拿尼亞的人伸手按著保羅的頭，他的雙眼隨即像是有鱗片似的東西剝落，因此重見光明（191）。

已受洗的孩子成長時接受的堅信禮，以及任命神職人員，舉行立職禮時也會施以「按手禮」。基督宗教中，除了堅信與聖秩之外，還有聖洗、聖餐、懺悔、婚姻、病人傅油等七件聖事，所以有不少描繪這七件聖事的系列作品。最有名的是十七世紀法國古典主義巨擘尼古拉・普桑的作品（192）。他也繪製了兩次七件聖事的系列作。義大利畫家克雷斯皮（Giuseppe Maria Crespi）的〈堅信禮〉（193），描繪祭司將手放在跪著的孩子頭上。

日本近世早期風俗畫的傑作之一，俗稱〈松浦屏風〉（194）的最左邊繪了一名女子將手放在跪著的孩子頭上，有學者認為這動作也許是西方的按手祈福之意。這幅作品繪於十七世紀初，當時的日本深受基督教文化影響。畫面右邊有名女子拿著文書，看著侍女正在為其梳頭的女子，也有人認為這是以「聖母領報」為藍本描繪而成。

近來少女漫畫常描繪花美男將手放在女生頭上，為其打氣的示愛行為。就只給這個人注入特別力量這一點來說，這行為倒是頗像基督教的按手。

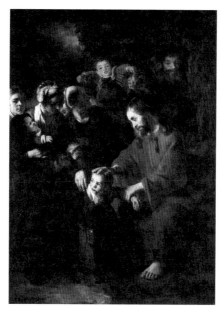

190. 尼可拉斯‧馬斯〈祝福孩子的耶穌〉，
1652-1653年，英國倫敦國家藝廊。

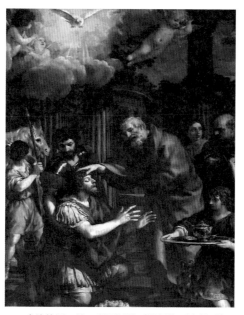

191. 皮埃特羅‧達‧科爾托納〈保羅與亞拿尼亞〉，
1631年，嘉布遣會聖母無玷始胎教堂。

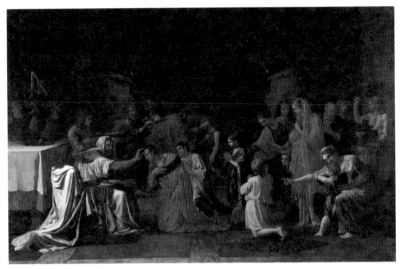

192. 尼古拉・普桑〈堅信禮〉，1645年，英國愛丁堡蘇格蘭國立博物館。

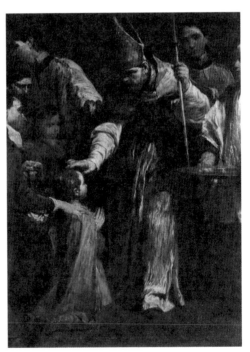

193. 朱塞佩・馬利亞・克雷斯皮〈堅信禮〉，1712
年，德國德勒斯登美術館。

194.〈松浦屏風〉右邊局部，17世紀初，奈良大和文華館〔國寶〕。

指天

釋迦牟尼一出生便不假扶持，向著四方各走七步，遍觀四方，右手指天，左手指地，說道：「天上天下，唯我獨尊。」從飛鳥時代到奈良時代，以此姿勢呈現的誕生佛像可說不計其數。有很多指天指地造型的佛像，但也有像東大寺珍藏的「誕生釋迦佛立像」這般，像是舉手打招呼的姿勢。

西洋美術也有不少指天的人物像，像是拉斐爾替梵諦岡使徒宮描繪的〈雅典學院〉（196），中間有兩位並肩而行的古希臘哲學家柏拉圖與亞里斯多德，左邊的柏拉圖，亞里斯多德則是伸出一隻手，掌心朝下。柏拉圖認為天上存在著「理型」（idea）的真相，地上一切事物不過是影子、虛假；反觀亞里斯多德認為

250

世界的本質並不在天上，而是在這世界，探究這世界就是哲學。拉斐爾用動作表現兩位西方哲學之父的不同觀點。

法國畫家雅克‧路易‧大衛深受拉斐爾作品的影響，用柏拉圖姿勢描繪他的老師蘇格拉底臨死前的情景（195）。蘇格拉底用右手接過行刑官遞的毒酒，左手指天。如同柏拉圖的《斐多篇》記述蘇格拉底臨死前，還在主張他提出的靈魂不滅之說，而他之所以指天，就是指諸神與死後世界吧。

由此可見，指天是一種意味著神與超現實世界的動作。達文西經常描繪這手勢，最經典的作品就是〈施洗者聖約翰〉（197）。畫中年輕男人臉上浮現一抹神秘的微笑，食指指天。一般來說，是以身披駱駝毛皮，手持十字架形狀手杖的模樣來表現替耶穌受洗的聖約翰。預言耶穌將來到世上的他見到耶穌時，說了句：「看啊！祂是神的羔羊。」他預見耶穌將為了替世人贖罪，而被釘死在十字架上。近年日本盛大舉行圭爾奇諾的畫展，他也有繪製施洗者聖約翰的作品（198），畫中在荒野佈道的聖約翰果然也是手持十字架形狀的手杖，指著天預

告耶穌即將降世。

　　指天這手勢也暗示神的存在。好比足球賽勝負結果出爐時，歐美選手也會比出指天的手勢，也就是感謝神、向神報告的意思，還有達成目標時也會比這手勢。曾經風靡一時的美國電影《週末夜狂熱》男主角約翰・屈伏塔也是比這手勢（199），仔細一瞧，也很像誕佛像的手勢（200）。

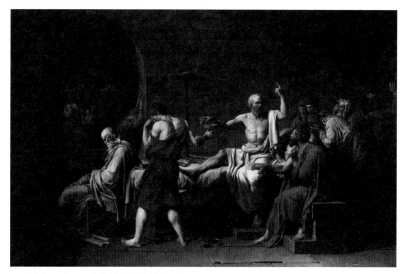

195. 雅克・路易・大衛〈蘇格拉底之死〉，1787年，紐約大都會博物館。

197. 達文西〈施洗者聖約翰〉，1513-1516年，巴黎羅浮宮。

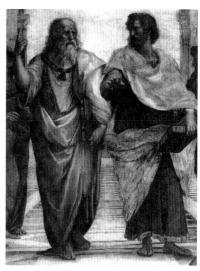

196. 拉斐爾〈雅典學院〉局部，1509年，梵諦岡使徒宮。

198. 圭爾奇諾〈佈道中的施洗者聖約翰〉，1650年，義大利琴托市立美術館。

199.《週末夜狂熱》DVD 封面（1977 年上映）。

200.「誕生釋迦佛立像」，8 世紀，奈良東大寺。

沉默

要求別人不要說話時，不是比個「給嘴巴拉上拉鍊」的動作，就是用食指抵唇，發出一聲「噓！」，這是全世界共通的動作。至少歐美、中東，還有現在的印度、中國都是比這動作，但不清楚源自哪裡就是了。歐美人做這動作也是發出「噓」聲，英文標記成「shhh!」。不過，這不是日本自古以來就有的動作，應該是明治以後從西方傳入。

西方則是自古以來就有這動作。古埃及在幼童荷魯斯神的聖書體的名字裡，有著吮指的小孩子模樣的圖騰，所以看到荷魯斯像的古希臘人與羅馬人，將以手指抵唇的動作解釋為沉默的意思，並在自己的神話故事添加了「沉默之神」。

201. 艾蒂安‧莫里斯‧法爾科內〈Amor〉，
1757年，巴黎羅浮宮。

202. 安傑利科修士〈殉教者聖伯多祿〉，1442年，義大
利佛羅倫斯聖馬可美術館。

愛神邱比特有時也會做這動作，因為他會悄悄地用黃金箭射人，讓人墜入愛河，知曉各種秘密情事。最具代表性的作品是十八世紀時，龐巴度夫人委託法國雕刻家法爾科內雕塑的作品〈Amor〉（201），這題材很適合知曉許多秘密情事，身為法國國王路易十五首席情婦的龐巴度夫人。

文藝復興初期，佛羅倫斯的畫僧安傑利科修士（Beato Angelico）也描繪了一幅有這動作的作品（202）。他為自己奉仕的道明會修道院（現為聖馬可美術館）繪製美的壁畫，且在入口門扉上繪製道明會殉教者聖伯多祿做此動作的肖像畫。修道院是個被沉默支配的世界，嚴禁說三道四，也就是提醒走進來的人要嚴守沉默。

此外，描繪「別叫醒熟睡中的孩子」的情景也常出現這動作。安尼巴萊‧卡拉奇（Annibale Carracci）的作品（203），描繪聖母對年幼的施洗者聖約翰這動作，示意他別吵醒熟睡中的小耶穌。聖母並未斥責像是在說：「小嬰兒的腳好粉嫩喔！」並摸著小耶穌的腳的聖約翰，而是溫柔地比這動作，示意他別說話。

十九世紀末比利時畫家赫諾普夫（Fernand Khnopff）的作品〈沉默〉（204）描繪一名女子用食指抵唇，畫中的模特兒是他的妹妹瑪格麗特。終生未娶的赫諾普夫視小他六歲的妹妹為理想女性，並以她為模特兒創作多幅作品。這幅作品創作於瑪格麗特結婚那年，似乎在暗示哥哥別多說什麼。

雖然日本江戶時代之前找不到描繪這動作的作品，不過倒是有不少描繪以袖子或扇子等物品摀嘴的畫作，最有名的當屬日光東照宮「三猿」中摀著嘴的猿猴（205）。提到摀嘴這動作，美國電影《沉默的羔羊》的海報（206）堪稱經典，搭配片名「沉默」一詞，形塑一股獨特的神秘之美。

203. 安尼巴萊‧卡拉奇〈聖母子〉，1599-1600年，英國皇家典藏。

205. 據說是左甚五郎的作品〈三猿〉局部，17
世紀初，日光東照宮。

204. 費爾南德・赫諾普夫〈沉默〉，
1890年，比利時皇家美術博物館。

206.《沉默的羔羊》電影海報，1991年。

後記

本書結集二○一二年十二月至二○一五年八月（二○一三年一月號至二○一五年九月號）約三年間，連載於集英社雜誌《eclat》的專欄文章「由動作來看西洋美術史」，加以潤飾、修改，並增加七篇、前言而成。本書的日本責任編輯榊原宏通先生每次都會提供各種意見，協助發想，讓內容更有趣，在此致上無盡謝意。也由衷感謝輩美術史學者山下裕二先生，幫我與榊原先生居中牽線。還要感謝鎌田理惠女士，提議將專欄文章以《這幅畫，原來要看這裡》裡的形式結集成冊，並以筑摩文庫形式出版，短時間內便編輯出這麼棒的一本書。

關於美術與動作表現一事，如同參考書目般，其實有很多精闢的研究，但本書是以一般讀者為對象而編輯的出版品，所以並未寫進比較繁雜的資料研究，純粹介

紹與姿勢、動作相關，古今東西方各種美術作品的魅力。

恕我提及一些私事，連載開始不久，我的獨生愛女麻耶被告知癌末，反覆進出醫院，過著痛苦的治療生活，半年後於醫院長眠。雖然我在拙作《美術的誘惑》（光文社新書）以及《這幅畫，還可以看這裡》的後記，均已提到此晴天霹靂的衝擊與悲痛，但關於這連載還有一點想聊聊的回憶。愛女是在神戶大學附屬醫院接受治療，記得我和女兒去醫院一樓的便利商店時，她拿起雜誌《eclat》，翻到我連載專欄的那一頁，剛好是「祈願」這篇章。一直對我的著作、對美術沒興趣的她難得表現出很感興趣的模樣。雖說那是在枯燥乏味的住院生活中，唯一能夠解悶的地方發生的一件小事，但能讓原本心情沉鬱的女兒稍稍開心些，我真的很高興，也初次覺得自己的工作對平時忙到無暇顧及的家人有所助益。其實「祈願」、「悲嘆」、「絕望」還是「吶喊」等，都是反映我的心情而撰寫的主題，至於「抱」這單元是從我抱著臨終前孱弱的女兒而發想的。

前幾天我去了那間位於醫院，好久沒去的便利商店。當我和兩年前一樣在人

潮最多的中午時段走進店裡時，想起最後什麼也沒買卻又不想回病房、穿著病服的女兒，不禁淚流滿面，逃跑似的奔出店外。

謹以此書送給我那祈願總有一天再相見的愛女麻耶，合掌。

希望重返孩子仍在身邊的那個夏天。

二○一五年八月　　西宮

宮下規久朗

參考書目

- GWeise, G. Otto, *Die religiösen Ausdrucksgebärden des Barock und Vorbereitung durch die italienische Kunst der Renaissance*, Stuttgart, 1938.

- R. Brilliant, *Gesture and Rank in Roman Art: The Use of Gestures to Denote Status in Roman Sculpture and Coinage*, New Haven, 1963.

- W.Wundt, *The Language of Gestures*, The Hague and Paris, 1973 (1921).

- R. A. Hinde (ed.), *Non-verbal Communication*, Cambridge, 1972.

- M. Schapiro, *Words and Pictures: On the Literal and the Symbolic in the Illustration of a Text*, TheHague and Paris, 1973.

- M. Barasch, Gestures of Despair in Medieval and Early Renaissance Art, New York, 1976.

- F. Haskell, N. Penny, Taste and the Antique: The Lure of Classical Sculpture, 1500-1900, New Haven and London, 1982.

- *P. P. Bober, R. Rubinstein, Renaissance Artist & Antique Sculpture: A Handbook of Sources*, Oxford, 1986.

- M. Barasch, *Giotto and the Language of Gestures*, Cambridge, 1987.

- S. Bertelli, M. Centanni (a cura di), *Il gesto*, Firenze, 1995.

- D. Arasse, *Le sujet dans le tableau, Paris*, 1997.

- J. Elderfield, et al., *Body Language, The Museum of Modern Art*, New York, 1999.

- A. Chastel, *Le geste dans l'art*, Paris, 2001.

- B. Pasquinelli, *Il gesto e l'espressione*, Milano, 2005.

- 《動作與言語》．André Leroi-Gourhan 著．荒木淳譯．新潮社．一九七三年（筑摩學藝文庫．二〇一二年）

- 《西洋文化的動作、手勢》．Desmond Morris 著．多田道太郎、奧野卓司譯．日本大英百科辭典．一九八一年（角川選書．一九九二年．筑摩學藝文庫．二〇〇四年）

- 《文藝復興繪畫的會話史》．Michael David Kighley Baxandall 著．篠塚二三男、池上公平、石原宏、豐泉尚美譯．平凡社．一九八九年

- 《印象與眼睛》．E. H. Gombrich 著．白石和也譯．玉川大學出版部．一九九一年

- 《寓言與象徵──圖像的東西象徵史》．Rudolf Wittkower 著．大野芳材、西野嘉章譯．平凡社．一九

九一年

• 《中世紀的動作、手勢》‧Jean Claude Schmitt 著‧松村剛譯‧MISUZU 書房‧一九九六年

• 《歐洲人的奇妙動作、手勢》‧Peter Collett 著‧高橋健次譯‧草思社‧一九九六年

• 《瘖啞經驗──十八世紀的手語「發現」》‧Lane, Harlan 著‧石村多門譯‧東京電機大學出版局‧二〇〇〇年

• 《阿諾爾菲尼夫的婚姻──中世紀的婚姻與揚‧范‧艾克的作品〈阿諾爾菲尼夫的肖像〉之謎》Hall, Edwin 著‧小佐野重利、北澤洋子、京谷啟德譯‧中央公論美術出版‧二〇〇一年

• 《卡拉瓦喬 聖性與視覺》‧宮下規久朗‧名古屋大學出版會‧二〇〇四年

• 《普桑作品的話語與寓意》‧栗田秀法‧三元社‧二〇一四年

• 《情色美術史》、《殘酷美術史》‧池上英洋‧筑摩學藝文庫‧二〇一四年

Essential YY0926

名畫的動作
——另一種觀看角度走進美術史
しぐさで読む美術史

作者 宮下規久朗

一九六三年生於名古屋。東京大學文學碩士、藝術史家，神戶大學人文學科教授。以《卡拉瓦喬：靈性與觀點》獲三得利文藝獎。另著有《飲食西洋美術史》、《安迪・沃荷的藝術》、《欲望的美術史》、《巡禮卡拉瓦喬》、《刺青與裸體的藝術史》、《維梅爾的光與拉圖爾的火焰》、《瞭解世界名畫》（以上皆暫譯）等多本著作。

譯者 楊明綺

東吳大學日文系畢業，赴日本上智大學新聞學研究所進修，目前專事翻譯。
代表譯作有《接受不完美的勇氣》、《超譯尼采》、《在世界的中心呼喊愛情》、《隈研吾：奔跑的負建築家》、《一個人的老後》等。

ThinKingDom 新経典文化

發行人 葉美瑤
責任編輯 陳柏昌
封面設計 陳恩安
行銷企劃 楊若榆
編輯協力 羅士庭
版權負責 李佳翰
副總編輯 梁心愉

出版 新經典圖文傳播有限公司
地址 10045臺北市中正區重慶南路一段五七號十一樓之四
電話 886-2-2331-1830 傳真 886-2-2331-1831
讀者服務信箱 thinkingdomrw@gmail.com
臉書專頁 http://www.facebook.com/thinkingdom/

總經銷 高寶書版集團
地址 11493臺北市內湖區洲子街八八號三樓
電話 886-2-2799-2788 傳真 886-2-2799-0909

海外總經銷 時報文化出版企業股份有限公司
地址 桃園市龜山區萬壽路二段三五一號
電話 886-2-2306-6842 傳真 886-2-2304-9301

初版一刷 二○二一年三月三十一日
定價 新臺幣三六○元

版權所有，不得轉載、複製、翻印，違者必究
裝訂錯誤或破損的書，請寄回新經典文化更換

SHIGUSA DE YOMU BIJUTSUSHI
Copyright © 2015 KIKURO MIYASHITA
Original Japanese edition published by Chikumashobo Ltd.
All rights reserved.
Chinese (in Complex Character only) translation copyright © 2021 by Thinkingdom Media Group Ltd.
Chinese (in Complex Character only) translation rights arranged with Chikumashobo Ltd. through Bardon-
Chinese Media Agency, Taipei.

Printed in Taiwan

名畫的動作/宮下規久朗著；楊明綺譯. -- 初版. --
臺北市：新經典圖文傳播有限公司, 2021.03
面； 公分. -- (Essential ; YY0926)
ISBN 978-986-99687-6-8 (平裝)

1.藝術解剖學 2.人體畫

901.3 110003527